中西書局

浙江文叢

珊瑚網書畫題跋校記

明·汪砢玉 著

二

书画装裱与修复技术

封

余承家學，自幼好古。後習經史子集，著力三藏內典，考據校勘日久，對閱舊籍量增，遂執「凡所用書，盡歸己有」之念，乃成藏書初因。黃梨洲爲人有「三變」，而余之藏亦有「三變」。清精刻轉明閔凌刻，謂之「一變」；明版轉清內府刻書，謂之「二變」；古籍轉碑帖，謂之「三變」。經此「三變」，歷廿餘年，手過眼見以千數計，然掛心求得者寥寥。今於碑帖書三，善擇數種，文圖標示，以慰玩情。

王孺童書於北京木樨齋

二○二○年六月二十六日

题目

碑

子

馨
目

碑

01 ——————— 12

壹

— 01 —

褚德彝舊藏

《漢三老諱字忌日記》

秦三老諱字忌日記

印楬次子
甲次齊
之婦事忌
頃

此軸外有題籤云：「漢三老忌諱記，初拓「次」字未損，清較樓藏。」「清較樓」乃褚德彝之室名。內天頭題記云：「漢三老忌日諱字記，初拓「次子邨」，「次」字末筆未損。」二皆褚氏墨筆所書。於「次」字欄外，有鈐印「松窗校碑」（朱），「松窗」褚氏之字也。右下角有鈐印「禮堂藏金石刻辭」（朱），「禮堂」褚氏之號也。於右上角有鈐印「清泉」（朱），左側欄外有鈐印「餘姚周清泉金石書畫記」（朱）、「周世熊印」（白）、「餘姚客星山周清泉手拓」（朱）。周世熊，字清泉，因該碑周氏得於浙江餘姚客星山，故以之自名。凡周氏手拓之本，均有左側三印，且鈐蓋位置大致固定。

此碑初拓本極爲稀見，多有將「次」字欄外塗墨以充初拓者，若非親見初拓，實難分辨。初拓本「次」字右側，橫竪欄線清晰，在竪欄線左右墨拓處，因碑石紋理而有曲型沁痕。人爲作僞之晚拓本，此處無有沁痕，且塗墨處非捶拓而成，故墨色

軸外題籤

天頭題記

堆死，頗不自然。此碑石後經戰亂，爲民國陳渭
泉所得，其時「次」字處已損。今藏於西泠印社
石室。

褚氏得此初拓本，甚珍之，爲他人題識亦屢提
及。余見一陳渭泉泉拓本上，有褚氏墨書云：「是碑
于咸豐二年出餘姚縣客星山之麓，邑人周清泉得
之。浙江漢刻僅有越中跳山買地記摩崖，此刻字數
校多，尤可寶貴。此記追述祖父諱字忌日，爲後來
世系圖所仿。三老忌日爲建武年，而後記云『念高
祖至九子未遠」，蓋其子孫所追溯。考其刻石，時
當在漢末矣。余所藏清泉手拓本，第四列『次子
邘』之『次』字，近邊闌處尚未泐連。此拓已損，
蓋庚申亂時所毀者。松窗記。」又見上海圖書館
藏「達受跋本」，右下側有褚氏墨書云：「『次子
邘』之『次』字旁界格未泐，是舊拓之證，與余藏
本正同。褚德彝記。」其所謂「余所藏清泉手拓
本」「与余藏本正同」，即此「清較樓藏」本也。

「次子邘」之「次」字旁界格未泐

一三

貳

王繼香舊藏

《漢嵩山三闕》

此爲余伯外公謝冰岩先生故物。軸外有題籤云：「明拓三闕，會稽王子獻舊藏，費念慈□題精拓善本。」又有題識云：「此舊拓于一九七四年初購得，謝冰岩。」

首有題記三段，其一云：「此卷壬辰在京師曾一見之。於《少室石闕》『君』字旁，《開母石闕》『山』字旁，留名印，并鈐『適廬目存』章。觀『同心』之『同』字未大損，又墨氣穠郁，其爲明拓無疑。宣統辛亥立夏，鄒壽祺。」有鈐印「壽」（朱）、「祺」（朱）。

其二云：「舊拓三闕，世不多覯。去夏在都門見此，狂喜，欣然質裘易得之。及冬，又見舊拓

軸外題籤

題記一

《天發神讖碑》，無裘可質，慨嘆而已。不期春莫復睹，遂貸諸石友，以重賈得之，與此本竟成合璧。惜《天發碑》改裝爲俗工所誤，神采半失，追悔已遲。此本遂因陋就簡，不敢改作矣。止軒志。時在光緒壬辰夏至後一日，記于京邸。」有鈐印「大小二篆生八分」（朱）、「玉堂清課」（白）、「王繼香印」（白）、「子獻」（朱）、「止軒金石」（朱）。

其三云：「此三闕碑，余先見錢大昕跋宋拓本，於春秋舊書店爲一巨册，裝一木盒中，紙墨腴潤暗古，筆劃肥碩完好，如浮雲籠月。店主嚴君云：『出諸某舊家。』因尚未定價，未囑保

此三闕碑余先
見錢大昕跋宋
拓本於春秋日
書店為一巨冊
裝一不盒中紙
墨腴潤暗古
筆劃肥碩完
好如浮雲笈月
店主藏君云出
諸某舊家固尚
未定價未嘗保
當陰雨連綿越

留。陰雨連綿，越五日復往，已爲捷足者售去。十余年來，爲之懸想夢寐。此卷得之滬西某古肆，因數增其值，頗不喜。然確系明季紙墨，存此□作參考云耳。一九六〇年四月八日，湯仲謀誌。」

此軸裝裱次第，先爲《少室闕》，中爲《太室闕》，後爲《開母闕》。於《少室闕》有鈐印「止軒金石」（朱）、「壽祺」（白）、「費君直審定金石文字」（白，三處），於《太室闕》有鈐印「費君直審定金石文字」（白，二處），於《開母闕》有鈐印「止軒金石」（朱，六處）、「壽祺」（白）、「適廬目存」（白，三處）、「費君直審定金石文字」（白）。

於《少室》，《西闕額》「少室神道之闕」之「道、闕」二字完好；《東闕銘》一行「孟」字、「祖」字尚有筆畫見存，二行「鄭」字，三行「文」字、「令」字完好。

於《太室》，《西闕銘》七行「功德」二字，九行「元初五」三字，十一行「造作此石」之「造」字、「石」字，十五行「丞」字，二十一行「功」字，二十四行「君」字，二十五行「虎」字；《東闕銘》六行「延」、七行「光四年」四字，均清晰可辨。

於《開母闕銘》七行「長西河」三字，十行「穆」字，均可辨；十四行「寫」字，「宀」部完好，「玄」字右下泐損，未及下「九」

貳　王繼香舊藏《漢嵩山三闕》

《開母闕銘》（局部）

字，「九」字折彎處完好，且筆畫纖細；十五行「山」字下泐損，未及下「辛」字，「辛癸」二字清晰可辨；十六行「同」字僅損上半；三十五行「萬祺」二字完好。

《少室》《太室》諸考據處，清初以前拓本皆如此。然《開母闕》清初拓本，「寫」字「宀」部已損左半，「玄九」「山辛」中已泐連，「同」字已全損。又清初拓本有「九」字完好者，而折彎處筆畫泐粗。故知此軸當爲明中後期拓本，亦余所見之最舊拓本。

03

沈曾植舊藏

《漢石門頌》

舊拓石門頌 習月樓藏本 雪堂題簽藏

此册夾板上有題籤云：「舊拓石門頌，海日樓藏本，雪叟題籤。」有鈐印「孫來方」（朱）。首頁有二題籤：竪者曰：「漢楊孟文碑。」（朱）。橫者曰：「漢楊孟文碑。」有鈐印「海日樓」（白）。「海日樓」爲沈曾植藏書處。後爲墨筆雙鈎「故司隸校尉楗爲楊君頌」碑額，末有鈐印「孫君蘭」（朱）。於前夾板題籤、雙鈎首頁及後空白末頁右下，均有鈐印「燕氏笙波鑑賞」（朱），知曾爲燕延駿遞藏。

首開右頁，第一「惟」字「佳」部二橫筆未連石花。「此」字下有朱文鈐印，模糊不可辨識。三十六開左頁，「解高」之「高」字，下半泐白「口」未剜出。三十八開末頁，「陽長」下泐白處有鈐印「植」（朱）、「海日樓」（白），左側有鈐印「沈慈護讀碑記」（朱）。「沈慈

護」沈氏之子沈頴也。

末有題跋一開，前録頌文，後跋云：「此本文全，一字無缺。首『惟』字右石花，未泐連『佳』

之四橫筆；末二行『或解高格』，『高』字下『口』未剜出。其他字均清晰，且經名家遞藏，流傳

有緒，的爲明拓何疑耶？文、書、刻、拓四佳也，非二百五十年内拓本所能仿佛，誠可寶貴。具天真

流露，飄逸疏秀，漢人極品。中『命、升、誦』等字垂筆甚長，覃谿先生謂『因石理剥裂不可接』

余則以爲與所見敦煌木簡相合。爰書茹語，以誌欣幸。雲川子題，時年八六。」有鈐印「姜山」

（白）、「馬龍山人」（朱）。其引「覃谿先生」語，見清翁方綱《兩漢金石記》卷一三。

據沈氏《寱叟題跋》所記：「此故友沈君益甫所藏。君歸道山，帖遂留余齋。光緒丙申，爲寫書

人盗鬻諸肆，展轉追求，乃復得之。戊春南歸，幸置行笈，免爲劫灰之燼。秋窗檢閱，感喟無已。」

又云：「上海沈氏明拓本持以相較。」知此本先爲上海沈益甫舊藏，後歸沈氏海日樓矣。

頌中有「中遭元二」句，北宋趙明誠《金石録》卷一四《漢司隷楊厥開石門頌》：「右《漢司

隷楊厥開石門頌》。余嘗讀范曄《後漢書·鄧騭傳》有云：『時遭元二之災，人士饑荒。』章懷太

子《注》以謂：『元二，即元元也。古書字當再讀者，即於上字下爲小二字。後人不曉，遂讀爲元

二，或同之陽九，或附之百六，良由不悟，致斯乖舛。今岐州《石鼓銘》，凡重言者皆爲二字，明驗

也。」其説甚辨，學者信之。今此碑有曰：『中遭元二，西戎虐殘，橋梁斷絶。』若讀爲『元元』，

則不成文理，疑當時自有此語，《漢書注》未必然也。」

又南宋洪邁《容齋隨筆》卷五《元二之災》：「《後漢·鄧騭傳》：『拜爲大將軍，時遭元二之

災，人士饑荒，死者相望，盗賊群起，四夷侵畔。』章懷《注》云：『元二，即元元也。古書字當再

讀者，即於上字之下爲小二字，言此字當兩度言之。後人不曉，遂讀爲元二，或同之陽九，或附之百六，良由不悟，致斯乖舛。今岐州《石鼓銘》，凡重言者皆爲二字，明驗也。」漢碑有《楊孟文石門頌》云：「中遭元二，西夷虐殘。」《孔耽碑》云：「遭元二轗軻，人民相食。」趙明誠《金石跋》云：「若讀爲元元，不成文理，疑當時自有此語，《漢注》未必然也。」按王充《論衡·恢國篇》云：『今上嗣位，元二之間，嘉德布流。三年，零陵生芝草。四年，甘露降五縣。五年，芝復生。六年，黃龍見。』蓋章帝時事。考之本紀，所書『建初三年』以後諸瑞皆同，則知所謂『元二』者，謂『建初元年、二年』也。既稱『嘉德布流』以致祥瑞，其爲非災眚之語，益可決疑。安帝永初元年、二年，先零、滇羌寇叛，郡國地震，大水。鄧騭以二年十一月拜大將軍，則知所謂『元二』者，謂『永初元年、二年』也。凡漢碑重文不皆用小『二』字，豈有《范史》一部唯獨一處如此？予兄丞相作《隸釋》，論之甚詳。予修國史日，撰《欽宗紀贊》，用『靖康元二之禍』實本於此。」可知「元二」，乃謂東漢「建和元年、二年」也。

此碑原石尚存，細觀石面，首「惟此」二字於中部凸起，故拓本於二字中部墨色重，而四周淺。又早拓「惟」字「佳」之二橫筆，中豎右半橫中有一尖，末端呈上挑之勢，右石花呈半月形，皆爲石面銳利所致。晚拓本，「佳」之二橫筆，除與石花損連外，尖、挑二處皆無，石花亦無半月形，呈大片泐白，皆爲石面磨平所致。故斷此碑是否爲早拓，除「高」字無「口」外，必以「惟」字爲訣。

米尊軒甲軒幾尊醇

《篆書千文》

光緒戊戌書篆

米芾书峄山刻石摹本

《遊戲尋寶》

同樣是遊戲

— 04 —

肆

此冊依銘文字序剪裱而成，共存八十八字。首有題籤兩條，其一曰：「瘞鶴銘，沈觀齋藏。」「沈觀齋」，周樹模之室名。其二曰：「梁瘞鶴銘，天監十三年。」有鈐印，不能辨識。又有仙鶴小畫一幅，署「棲鳳」，有鈐印「棲」（白）、「鳳」（朱），乃爲日本竹內棲鳳所繪。內墨拓首開「上皇」旁有鈐印「墨盒鑒藏金石記」（朱），「墨盒」乃陸和九之號也。又四開「遂吾」旁有鈐印「木雞室」（朱），末開「真掌」旁有鈐印「木雞室」（白）。「木雞室」，日本今人伊藤滋之室名。

此本洇氣十足，「上皇」之「皇」字「王」部尚可見，「遂」字「辶」部上點可見，「翔」字「羊」部上右點可見，「厥」字、「掩」字完好，「江陰」二字損右半，「相」字右半呈「日」字，

「禽」上「人」部未成「人」，「重」字未筆損，均爲早拓之徵。

論及該銘拓本，余向來不信「水前」「水後」之説。現存善拓題爲「水前」者，皆爲石出水後之

早拓本。然舊説已立，且石確有落水出水，遂襲之以標。依所見諸早拓本，「吾」字「五」部未損

者，多有塗墨之嫌，且字型不類，故當以「遂」字而斷前後。最初拓本，「遂」字「辶」部存上點，

且捺筆頗長，僅損下點及折筆處，此可斷爲「水前」本。稍後拓本，捺筆左半漸損，泐白未及「豕」

部三撇，此可斷爲「水後」初拓本。石未經洗剔前拓本，「辶」部上點不存，泐白已損及「豕」部

三撇。據《玉煙堂法帖》本及摹本可知，「遂」字「辶」部爲兩點，下折筆呈竪狀直下，故「辶」

「豕」之間存石較寬。凡「辶」部捺筆雖長而中斷，折筆有向內橫撇之勢，皆爲臆造塗墨以充早本。

周樹模舊藏《梁瘞鶴銘》

木蘭堂藏宋拓孤本

○四

周樹模舊藏《梁瘞鶴銘》

伍

05

吴雲舊藏

《北魏石門銘》

此冊外有藍布囊，上縫白布條。於首開，「此」字右，有鈐印「歸安吳氏兩罍軒考藏吉金印」（朱）；「門」字上，有鈐印「鄭齋」（白）；「平」字上，有鈐印「均初所得金石」（朱）。沈樹鏞，字均初，號鄭齋。於中「往哲所不工」之「哲」字下，有鈐印「秋谷」（朱），「秋谷」潘康保之字也。於末開，右下有鈐印「鄭齋」（白），左有鈐印「鄭齋金石」（朱）、「吳雲字少青號平齋晚號退樓」（白）、「鄭齋吉金記」（朱白）。知此本先爲吳氏所得，潘氏過眼，後歸沈氏。又潘、吳兩家世交，抑或先爲潘氏舊藏，後轉歸吳氏也未可知。

該碑以首「此」字未泐爲初拓，存世甚罕。余另見「此」字本三種，一整紙本，一剪裱殘本，「殘本」亦爲沈氏舊藏。四本相較之下，知「此」字本亦有早晚之別。「此門」二字間，有泐痕一道。早拓本，泐痕尚窄，崖面斑駁可見。晚拓本，泐痕漸寬，崖面損白一片。

早拓泐痕窄

晚拓泐痕寬

此吳氏藏本，墨色濃郁，字口清晰，完整無缺，堪稱精善。又沈氏於「殘本」題記云：「《石門銘》舊拓殘本，嘉興張氏清儀閣舊藏。同治丁卯春得於吳門，己巳冬裝成記之。」又云：「以下二十五字，亦余所得此銘殘本，懼致遺弃，故附裝之。庚午六月，均初記。」據此推知，沈氏於「庚午」時，尚未得此完本也。

《北魏石门铭》 局部拓本

五三

陸

—— 06 ——

查季揚舊藏

《北魏張猛龍碑》

舊拓張猛龍碑 冬溫夏凊辛查李揚藏

此册淡黃羅紋紙精裱，外有藍棉布囊，上縫白布條有題籤云：「舊拓張猛龍碑，冬溫夏清本，查季揚藏。」有鈐印「季揚」（朱）。內有額二開，碑文於首頁「諱猛龍」上泐白處，及末頁「訖」字下，各有鈐印「海寧查季揚考藏金石書畫印」（朱），於「冬溫夏清」之「冬溫」二字間，有鈐印「季揚審定」（白）。

該碑善拓罕見，舊時視「冬溫夏清」四字不損本爲明拓。然依今論，當以「蓋魏」不連及「冬」字撝撇未損爲明拓考據。此查氏藏本，「不復具載」之「具」字，中二橫間未泐，右上角未與石花泐連；「周宣時」之「時」字存半，「寺」可見上「十」；「冬溫夏清」四字存，「冬」字長撇末損；「庶揚烋烈」之「庶」字全損，「烋」字損右半，「揚、烈」二字存；「漢冠蓋魏晉河靈」之「蓋魏」間石花，已損及「蓋」字下半及「魏」字上半，其餘諸字皆有損，但仍可見；「清音遐發」之「清音」二字全損，「遐發」二字可見，故知應爲清初精拓本也。

魏兗魯郡君

查季扬舊藏《北魏張猛龍碑》

查季扬旧藏《北魏张猛龙碑》

柒

— 07 —

劉位坦舊藏

《北魏高貞碑》

魏高貞碑

木樨齋藏碑帖古籍録

此册夾板上有「魏高貞碑」題籤，末空白頁有鈐印「丁未」（朱）、「劉位坦」（白）、「寬夫」（朱）。「天咫盦所收碑版拓本」（朱）。於内文「而不幸短命，春秋」下，有題記云：「此處遺去『廿有六，以延昌三年』八字。」有鈐印「王夢凡�töl」（朱），首空白頁下有鈐印「夢凡珍玩」（朱）。又於墨拓首開「銘」字下有二鈐印，上一模糊難辨，下一爲「石林精舍」（朱）。

該碑以「英華於王許」之「於王」二字及界格完好爲初拓，余曾見張彦生《善本碑帖録》所記李國松舊藏整紙拓本，然因價高未得。此劉氏藏本，「於」字下點連石花，「王」字完好，亦屬難得。

羅振玉《雪堂所藏金石文字簿録》：「《高貞碑》初出土本。此碑初出土拓本，第八行『英華於王許』，『於王』二字間有泐痕，上僅連『於』字之末點，下不及『王』字。近拓則上損『於』字之少半，下損『王』字之少半。」恐羅氏未見「於王」不損之本，故誤以此種爲「初出土拓本」。

《高貞碑》刻於北魏正光四年，而《張猛龍碑》刻於北魏正光三年，前後相差一年。故清莫友芝《金石筆識》：「是碑爲石刻最整峭者，與《張猛龍》一石同在『正光』時，可稱『雙絕』。」余得《張猛龍》後六年，又得《高貞》，二本雖非極善，然亦可成「雙絕」之美矣。

《北魏皇兴造像》 拓片局部　　米

六十

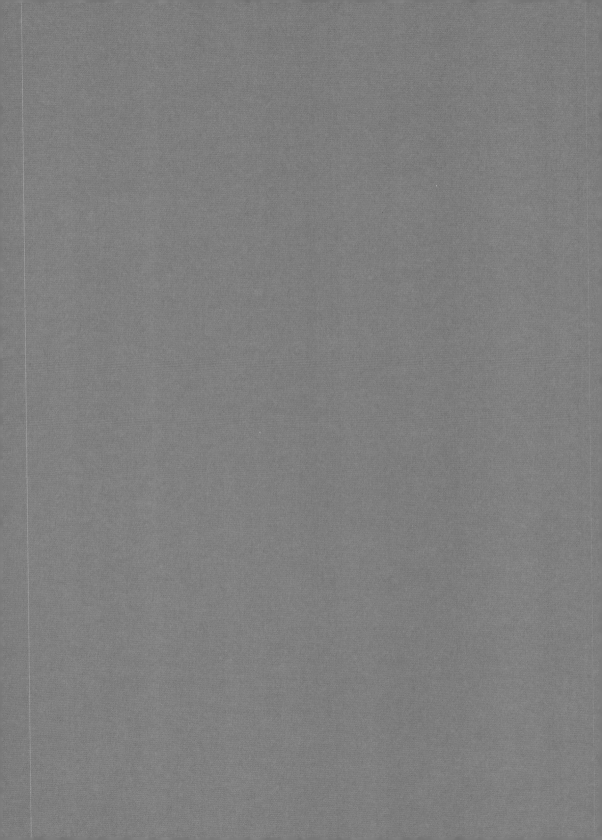

《影梅庵忆语》

冒襄 撰

—— 80 ——

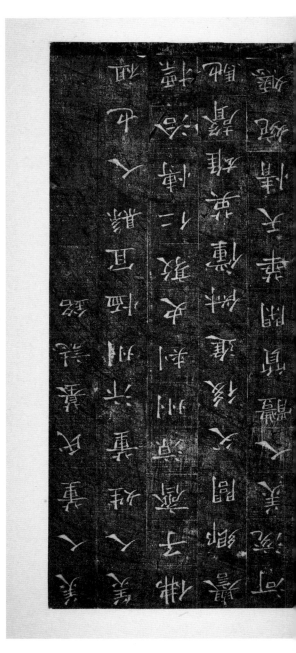

尚存章草之遗意。

《急就章》，章草之祖也。

三国吴皇象书《急就章》，系用章草书写，法度严谨，笔画分明，字字独立，有『章』可循，便于初学。

相传皇象善书《急就章》，王羲之亦曾临写《急就章》，现传世者有松江本《急就章》，即皇象书写本之重刻本。

皇象，字休明，三国吴广陵江都人，官至侍中、青州刺史，善书，尤精章草，与严武等并称『八绝』，为当时著名书法家。

（右）朱建初临皇象急就章

《曹全碑》章法

目录为横向式的布局，字与字之间的横向排列较为紧密，上下字距较为疏朗，形成横密纵疏的章法特点。

从用笔上看，《曹全碑》以"藏"为主，"中"锋行笔，笔画圆润，起笔多藏锋，收笔多回锋，转折处多提笔另起，少有方折，整体给人以圆润秀美之感。

《曹全碑》的结体，以横取势，字形扁平，左右舒展，撇捺开张，横画之间排列均匀，整体结构严谨，字形秀丽典雅，体现出汉隶成熟时期的典型风格。

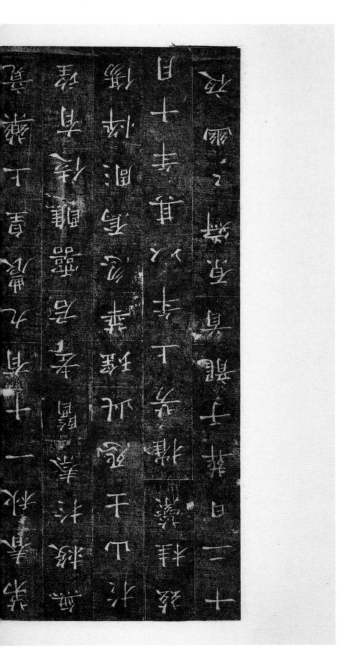

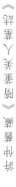

《袁安碑》局部　　附

秦篆书选　《峄山刻石》

附

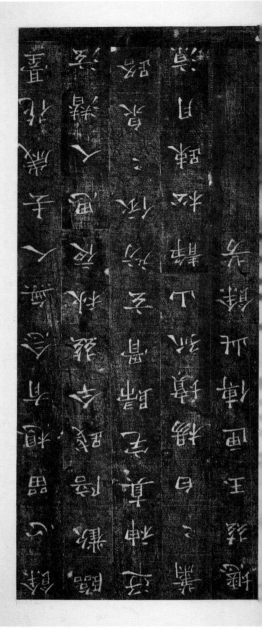

《漢裴人美車驀》 拓本局部 漢

《圖畫見聞志》

郭若虛 著

此軸右側有羅氏題簽云：「隋張參軍夫人墓誌原刻本，石已佚。」墨拓之上有鈐印數枚，初看之下皆模糊難辨，遂置櫃中四年有餘。後觀羅氏《雪堂所藏金石文字簿錄》：「《張通妻陶貴墓誌》原石初拓本，此誌復刻至多。此本有『硯珊』印，乃馬硯珊舊藏本。原石初拓，極不易得。亡友劉君鐵雲得二本於碑賈袁裕文，予分其一，即此本也。鐵雲身後，其所藏一本不知何所往矣。」由此指引，借助燈光，凝神久視，印文漸顯。

隋張參軍夫人墓誌 石初本

大將軍昌樂公府司士行參軍張通妻陶墓誌
夫人諱貴丹楊丹楊人也赤龍白虎之徹天官地
正之宗軒冕蟬紱泊于淩宵之夢瑲珮挺持攔于
竹馬之季篆箕絲綸難可而詳也祖恪雍容軌則
人永茲桂葉獨隸翠於秋風資此蘭蓮於朝野夫
東規矩於邦家父遷溫蕭儀形夷瑚挺持攔於飀
覽莊嚴供養其慧日□者于四海斂風王侯敬之

此拓右上角首三字「大將軍」，於「將」字及「軍」字上半鈐有一朱文印，即「硯珊」二字，此爲馬書奎之號也。左下角無字墨處，初看鈐有上下二印，上印爲豎長方形，白文爲「鐵雲審定金石書畫」；下印爲正方形，印文甚爲漫漶。後經數次細觀，知此乃兩印叠加鈐打。底層之印爲小正方形，爲朱文「鐵雲珍藏」；上層之印爲大正方形，爲白文「上虞永豐鄉人羅振玉字叔言亦字商遺」。印文得辨，可證此即劉鐵雲所得二本之一也。

玖　羅振玉舊藏《隋張通妻陶貴墓誌》

中華書局曾於民國十八年五月出版《初拓張貴男誌、張通妻誌》一册，即依劉鐵雲藏本影印。

於《張通妻誌》後，有劉氏題跋云：「《陶夫人墓誌》不知何時出土，亦不知石藏誰氏。拓本頗多，皆翻刻也。原石拓本不易見，羅君叔耘求之十年不可得。趙撝林《補寰宇訪碑錄》題云：『陝西咸甯，詢之陝西帖賈，據云訪之，咸甯實無此石。』徐積餘觀察云：『石藏其家。』叔耘有徐所贈拓本，蓋即『竹鏡』二字泐之覆刻本也。覆刻本中，自當以『竹鏡』泐本爲第一。然較此真本，仙凡迥別矣。乙巳八月得於天津，丁未八月同《張夫人誌》合裝一册，附誌。丹徒劉鐵雲。」有鈐印「劉押」（陽）。

劉氏所謂「徐所贈拓本」，余曾見一軸，題籤云：「《隋張通妻陶貴墓誌》真本，徐氏積學齋藏石。光緒甲辰冬積餘觀察見贈。」有鈐印「琴西老屋」（朱），乃徐氏贈鄭文焯之拓本。又徐氏所得之石，最初爲甘泉岑舊藏。清葉昌熾《奇觚廎文集》卷中：「《張通妻陶貴墓誌》，世所傳皆重開本。此石舊爲甘泉岑建功所藏，今歸南陵徐積餘太守。拓以見貽，遒勁婉約，鋒穎如生，庶幾盧山真面。」

考「大將軍昌樂公」者，今有二說：其一，謂爲「僧壽」。清毛鳳枝《關中金石文字存逸考》卷三：「《隋書·韓擒傳》：『弟僧壽授大將軍昌樂公。』此誌之『大將軍昌樂公』，當即其人。韓擒，即韓擒虎也。」清葉昌熾《奇觚廎文集》卷中：「通結銜題『大將軍昌樂公府司士行參軍』，案《隋書·韓擒虎傳》擒虎弟僧壽，周時從韋孝寬平尉迥，有功，授大將軍。昌樂公，即其人也。僧壽入隋，進爵廣陵郡公，改封江都郡公。煬帝即位，又改封新蔡郡公。陶之卒，在開皇十七年；而通之府主，猶追書周爵者。案銘云：『名重義妻，行高節婦。』則通實先卒。是時僧壽猶未改封

也。進爵廣陵，史無其年。開皇指宅，通尚無恙，其在六年後乎。」

其二，謂爲「柳裘」。清陸增祥《八瓊室金石補正》卷二六：「張通列衛稱『大將軍昌樂公府司士行參軍』，考《隋書》諸傳，封『昌樂公』者三人：一曰王韶，周武帝時，以平齊功進位開府，封晉陽縣公；宣帝即位，改封昌樂縣公；高祖受禪，進爵項城郡公，轉靈州刺史，加位大將軍。一曰僧壽，高祖得政，授大將軍，封昌樂縣公，開皇初，拜安州刺史，轉熊州，又轉蔚州，進爵大將軍。一曰柳裘，周時自麟趾學士，累遷太子侍讀，封昌樂縣侯，宣帝即位，拜儀同三司，開皇元年，進位大將軍，拜許州刺史，轉曹州刺史。案王韶，僧壽後已進封項城、廣陵，則此稱昌樂公者，或是柳裘也。」二說不知孰是。

又「昌樂」者，即今河北魏縣。清陸增祥《八瓊室金石補正》卷二六：「昌樂，即繁水，隸武陽郡，大業初廢入繁水。此誌在開皇間，故稱昌樂。」

又「張通」者，清陸增祥《八瓊室金石補正》卷二六：「隋制，國王、郡王、國公、郡公、縣公、侯、伯、子、男，皆有法、田、水、鎧、士等曹行參軍各一人。開皇初，改曹爲司。張通爲司士，蓋在開皇初年。」清葉昌熾《奇觚廎文集》卷中：「《隋·百官誌》：『王公府屬有法、田、水、鎧、士等曹行參軍，柱國無水曹，上大將軍、大將軍無田曹、鎧曹，上開府又無法曹、士曹。』通爲富民，而亦策名府屬，或以幸舍而進身，或以僧壽位大將軍，故猶得有士曹。司士，即士曹也。」

又「妻陶貴」者，清陸增祥《八瓊室金石補正》卷二六：「標題『陶』字下不稱夫人，并不加高貴而鸞爵，未可知也。」

「氏」字，他誌罕見，亦金石之一例。」「誌叙夫人里貫稱『丹楊丹楊人』，案《隋書》丹楊郡無丹

楊縣。夫人歿於開皇十七年，春秋五十有五，則生於梁武帝大同九年。然則所稱丹楊人者，當是故名耳。」清葉昌熾《奇觚廎文集》卷中：「誌又稱陶『丹楊丹楊人』，案隋大業初始置丹楊郡，所屬僅江寧、當塗、溧水三縣，無丹楊縣。且開皇初尚未置郡，則誌所稱尚係晉、宋舊縣。其族望也，觀銘中『作收九州，垂門五柳』，亦引士行靖節爲重可見。」

又「慧日寺」者，清葉昌熾《奇觚廎文集》卷中：「余考韋述《兩京新記》：『東門北慧日寺，本富商張通宅。開皇六年，捨而立寺。通妻陶氏，常於西市鬻飯，精而價賤，時人呼爲陶寺。』今此誌亦載慧日寺，與述所言吻合。夫通夫婦不過販脂酒削之儔，而以佞佛之功附名地記。千餘年後，幽宮片石又復出而印證，好古者摩娑鈎考，得以詳其姓氏，不可謂非幸也。」案唐韋述《兩京新記》卷三：「東門之北慧日寺，開皇六年立。本富商張通宅，捨而立寺。通妻陶氏，常於西市鬻飯，精而價賤，時人呼爲陶寺。寺內有九層浮圖一百五十尺，貞觀三年沙門道□所立。」

綜上可知，張通本商賈富民，依附「大將軍昌樂公府」而得「司士行參軍」之虛職。其妻陶貴，出身「丹楊」陶氏望族，畢生篤信佛教，常於「慧日寺」廣修供養、布施大衆。

此誌原石久佚，傳拓多爲翻刻本，而鑒別真僞之要處，在第十四行「似」字下之「倒鈎石筋」。觀此「石筋」猶如月牙，自然明顯，非人力可爲。又原石拓本亦有早晚之別，晚拓者，「似」之「亻」部上撇起筆處已泐損；而初拓

罗氏本

晚拓本

者，「亻」部完整，且字口清晰。余見原石拓本數種，「亻」部皆損，唯此羅氏藏本最爲初拓也。

余讀雪堂所記，知劉氏有二藏本，遂每日繫念難忘。其間，京城現一所謂劉鐵雲舊藏原石拓本，

上有題籤云：「《陶夫人墓誌》原石拓本，丹徒劉鐵雲。」有鈐印「劉押」（朱）。然此題籤及「劉

押」等，皆從中華書局影印本中摹出，定僞無疑。

後偶見國家博物館藏「陸和九題跋本」整紙一軸，上有題籤云：「精舊拓《隋陶貴墓誌銘》，劉

鐵雲藏并題籤，甲子三月上巳沔陽陸九和得於燕京市上。」後有陸氏九段題跋，其中一跋云：「考

《雪堂所藏金石文字録》：『此誌復刻至多。此本有硯珊印，乃馬硯珊舊藏本。原石初拓，極不易

得。亡友劉君鐵雲得二本於碑賈袁裕文，予分其一，即此本也』。鐵雲身後，其所藏一本不知何所往

矣。」知此本即雪堂所云，劉鐵雲所得、袁裕文所售之第二本也。因附録之，已明此本流傳之顚

末。」

鐵雲身後其所藏一本今終知所往，然審此本實爲翻刻。故陸氏又跋云：「此幅亦係劉氏所藏，觀

其題籤以三圈記之，知當日劉氏亦爲摹刻所誤，致碑賈沿之而誤也。以是知金石文字非多見多聞，精

心訂正，鮮不與耳食者相等。」據此可知，劉氏從袁氏碑賈處購得二本，然未辨真僞。後陸氏得僞

本，今歸公藏；而羅氏得真本，今歸吾處矣。

拾

— *10* —

王緒祖舊藏

《隋元公》
《夫人姬氏》
《唐汝南公主》

三誌合冊

隋太守元公墓誌銘初搨未裂本

夫人姬氏墓誌銘

先中翰公藏楊墨林本　維樸世守之珍

唐汝南公主墓誌銘　虞永興手書

　　　　　　　　　錢梅溪摸本

集古墓誌百種之三

丁卯春日記

此合册面板左上有墨書「元公、姬氏、汝南公主三，共貳拾壹頁」。中上有紅紙籤條，墨書「第三」。正中有花箋紙籤條，有墨書云：「隋太守元公、夫人姬氏墓誌銘，初拓未裂本，先中翰公藏楊墨林本，維樸世守之珍。唐汝南公主墓誌銘，虞永興手書，錢梅溪摹本。『集古墓誌』百種之三，丁卯春日記。」有鈐印「王維樸印」（白）。板下有二籤條，正中墨書「元公、元公夫人、汝南公主」，右側墨書「隨」。

首二開四白頁，每頁一字，墨書「集古墓誌」，「集」字右側有鈐印「枕善而居」（白），「誌」字左側署「丁卯嘉平心海氏題」，有鈐印「成觀洋印」（白）、「心海」（朱）。

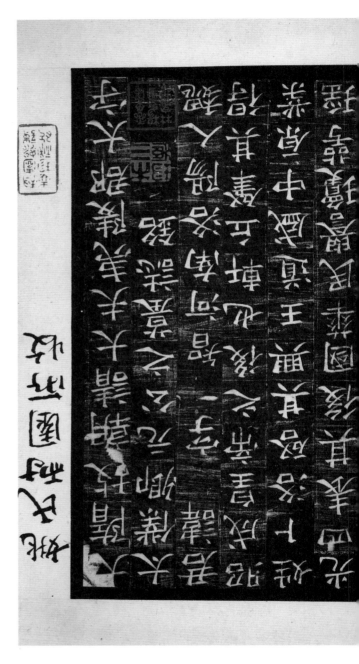

三國吳「谷朗碑」

第四章　由隸入楷的各種碑版過渡書體

三國吳「谷朗碑」，書法由隸入楷，此碑字體在此時隸意較濃，其波磔尚存，是隸楷之間的過渡書體。

（上）「魯峻碑陰」（第八圖）由K身份……（下）「韓仁銘」（第三圖）由K身份……

「尹宙碑」（第十圖）由K身份，「曹全碑」（第一圖）由K身份，「張遷碑」由K身份……

本社法帖選輯編者

精。惟拓工用墨少重，致字畫中有湮漫之處，爲白璧微瑕耳。甲寅九秋。」下有鈐印「曾在張木三

處」（朱）、「張木三考藏金石印」（朱）。

末有王崇烈墨筆題跋云：「昔聞陸氏後居人析居，兩誌分離，故有原石拓本而墨色不一者。至石碎裂後，原拓遂珍如拱璧矣。此拓二誌墨色稍不一律，或即陸氏析居後所拓，亦自是道光初年事也。郵閣二叔命題乞教，族侄崇烈。」下有鈐印「智雨」（朱），首行右側有鈐印「紙上如聞金石聲」（朱）、「叔言」（朱）。

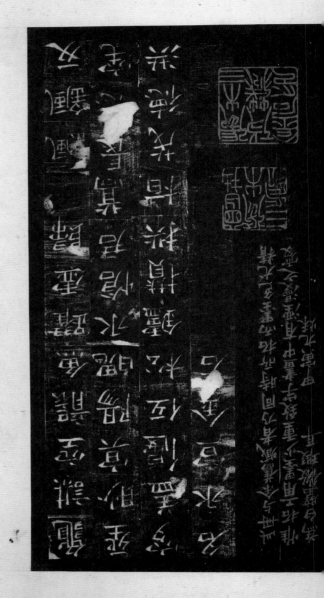

秦李斯绎山刻石

昔聞陸氏後屋人拆屋兩誌分離故有原石
拓本兩墨色不一者至石碎裂後原拓遂
珎如拱璧矣此拓二誌墨色稍不一律或即
陸氏拆屋後所拓此自是道光初年事
也郟閣三耞命題乞教　族姪崇几

大隋故太僕卿夫人姬氏之誌

此誌共七開。第七開，右頁有王氏朱筆題識兩段，其一云：「包春伯以此誌爲信本書，其工整爲隋誌之冠。余家藏舊拓全冊，今又得木三此本，皆希世之珍也。蘭西。」「蘭西」王氏之號也。其二云：「此石毀後，拓本日鮮，市賈居奇，一本動售百十金。合璧聯珠，後之人其什襲藏之。」

末有王氏墨筆題跋云：「按此二石於嘉慶二十年西安出土，爲陽湖陸氏耀遹所得，後假朱中丞兩

健驟負之歸。髮逆之難，石已毀裂。大興惲孟樂同年毓嘉，以重價購得殘石四段藏之，長沙徐氏有

摹刻本。此拓册首有『靈石楊墨林藏印』，楊爲道光時人，知此本乃出土未久所拓，尤可寶愛也。張

氏此册後歸姚君叔言，今爲予得。緒祖記。」

按此二石於嘉慶二十年西安出土為陽湖
陸氏耀遹所得後段朱中丞兩健騾覓之
遘髮逆之難石已毀裂大興惲孟樂同年
毓嘉以重價購得殘石四段藏之長沙徐氏
有摹刻本此拓冊首有靈石楊墨林藏印
楊為道光甲人知此本乃出土未久所搨尤
可寶愛也
張氏此冊後遹姚君朴言今為予得緒祖記

大唐故汝南公主墓誌銘并序

此誌共四開。第一開，右頁有鈐印「曾在張木三處」（朱）、「張德森考藏金石之章」（白），左頁有鈐印「德森藏」（朱）。第四開，右頁有王氏朱筆題識云：「超逸秀雅，絕世風神，覺後來趙董一派，轉有俗書姿媚之嫌。余藏《戲鴻》《玉烟》《滋蕙》各本，皆不及此冊之精妙也。鮃閣

志。」下有鈐印「木三珍藏」（白）、「曾在張木三處」（朱）、「張木三考藏金石印」（朱），左

側欄外有鈐印「叔言」（朱）。

末有姚鵬圖墨筆題跋云：「《汝南墓誌》，永興之稿書也。諸家集帖家刻一本，指不勝屈。自吾

鄉畢氏經訓堂本出，諸本爲之却步，永興風神遂永傳於石墨閑矣。鈎刻出錢梅溪手，此本乃嘉慶辛

西，海豐張映璣穆庵，假得梅溪雙鈎原本刻之，石刻者吳國寶。穆庵有跋，此本失去。以較畢氏本，

工麗有餘，一種藐姑神人，遺世獨立，光景已差減。然亦無愧嫱施，足以傾國，諸舊刻皆不及此。退

惺庵主人屬題，辛亥正月十七日，弇鄉子姚鵬圖。」

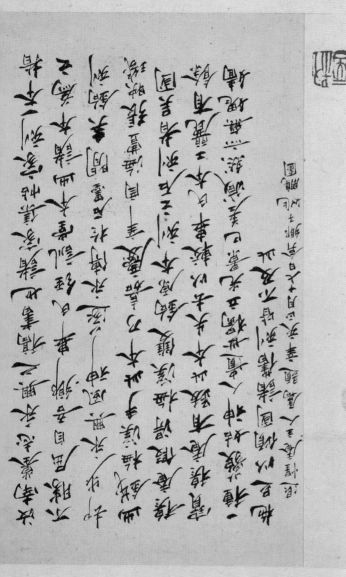

王铎临帖书法 《圣教序》《米芾人文书》《圣母帖》三种合册

底板内頁有二籤條，橫者墨書「元公、夫人姬氏、汝南公主，成心海觀洋楷書題首」，竪者墨書

「叁種貳拾壹開」。又於三誌首尾裝裱接合處，背面有墨書，分別爲「太僕卿元公墓誌銘，大業十一

年八月，十」，「太僕卿夫人姬氏之誌，大業十一年八月，七」，「汝南公主墓誌銘，貞觀十年十一

月，四」。

「集古墓誌」者，爲清人張木三集成，共計百種，合裝八十册。據王緒祖《十布秘藏之室日記》

載：「民國三年甲寅閏五月，旅濟二月得金石書畫甚多，其中以咸同間張木三舊藏『集古墓誌』八十

册爲甲觀。」知此合册即爲百種之三，王緒祖六十二歲時得於濟南。

依鈐印及題跋可知，《元公》及《姬夫人》二誌，先爲楊墨林舊藏，後歸張木三；而《汝南公主

墓誌》先爲張木三舊藏。此三誌又爲姚叔言所得，後歸王氏父子。「楊墨林」者，清何紹基《東洲草

堂文鈔》卷一七《靈石楊君兄弟墓誌銘》：「墨林，名尚文，字仲華，別字墨林，世爲靈石縣人。」

「姚叔言」者，清李放《皇清書史》卷一一：「姚詩志，字叔言，番禺人。光緒八年舉人，官山東知

縣，工篆書鐵筆。」「張木三」者，懷寧人，恐與「張德森」爲一人。

余見陸耀遹藏本，有跋云：「按《誌》，隋太僕元公與夫人姬氏，以大業十一年八月同日合葬大

興縣某鄉，爲今西安府咸寧縣地。嘉慶初，始出於南山，二石俱完整。文辭雅馴，書法嚴杰，其書北

宗也，而結體不涉纖俗。世重歐虞書，此固當在歐虞上矣。考《魏書·官氏誌》，拓跋氏出黄帝子昌

意，後居北土爲鮮卑君長，昭成帝建號代，道武帝定號魏，孝文帝始改拓跋氏曰元。《北史·魏宗室

傳》：『昭成九子，五日壽鳩，子常山王遵，子素、子忠、子盛字始興、弟壽興。』壽興子最，即太

僕父，傳次與誌合。昺即壽興，《北史》：『壽興自作墓銘，稱洛陽男子，姓元名景。』蓋史避唐

諱，改『曷』爲『景』，遂稱字爲『壽興』耳。《元和姓纂》：『壽興少子曷司徒樂平王生亶，生文豪太僕少卿，文豪生思齊鄭州刺史，思哲舒州刺史，思元右領軍。思元生真，南州刺史。』《誌》『諱』下『字』空字二字，又祇著一字曰『智』。諱當是『亶』，『智』與『亶』義合也。此可據《姓纂》補之。又不著子孫名位，亦賴此考見。隋大業九年癸酉，太僕年『最』爲『曷』，則當以《誌》正之也。姬氏先世，史無所見，不能悉考。而《姓纂》誤以『太僕』，又誤以六十有四，則當生西魏文帝大統十六年庚午，爲梁簡文大寶元年，齊文宣天保元年。夫人歿周建德六年丁酉，年二十九，則長於太僕一歲，生大統十五年己巳。余以嘉慶十一年丙寅見拓本於西安，戊寅購其石以歸武進。陸耀遹記。」

依陸氏自述，此誌原石當於清嘉慶初年出土，與王氏跋謂「此二石於嘉慶二十年西安出土，爲陽湖陸氏耀遹所得」不同。又『朱中丞』者，謂陝西巡撫朱勔，陸氏曾任其幕僚。據《清史稿・疆臣年表》載，朱氏於嘉慶十八年實授巡撫。『中丞』乃『巡撫』之稱，陸氏「假朱中丞兩健騾負之歸」必在「嘉慶十八年」後。又陸氏於「戊寅購其石以歸武進」，「戊寅」即「嘉慶二十三年」，恐「嘉慶二十年」乃謂石從關中起運之時。

又見故宮博物院藏「朱翼盦」藏本，有跋云：「是《誌》昔見者，往往鋒棱四射，筆畫光潔，人咸以爲初拓，實則歸武進陸氏後，挖剔成之，不足貴也。此本尚是陝拓，雖紙與墨均不及陸氏之佳，而一種渾樸之氣，未經洗鑿，猶不失本來面目。世有知者，蓋不以彼而易此矣。庚申三月十五日，以獨山莫氏所藏蘇拓整本對勘一過，因識數語，得失寸心，知不足爲外人道也。」翼盦，時年卅有九。

余校朱氏、王氏、陸氏三本，考《夫人姬氏墓誌》中「年十有八歸於元氏焉」之「元」字「儿」

損。故知此誌原石拓本亦有早晚之別，「乚」筆僅損中部者，當爲石歸陸氏前之「陜拓」本也。

部，朱氏、王氏本僅損「乚」筆中部，「丿」筆下端漸泐，然筆畫可見，而陸氏本「儿」部下半全

朱氏本

王氏本

陸氏本

世界三《天之骄子》《美人赠我》《临江仙》连载期间 五彩摇船珠宝

呆

《故梦里香園》

悉達作品

— II —

此册錦面上有題籤云：「三監皇甫精拓本，拾硯山房藏，丞然不損本。」有鈐印「拾硯山房」

（朱）。首開有鈐印「元伯珍藏」（白）。

余曾見楊守敬舊藏碑未斷前拓本，首行「碑」字雖有裂紋貫穿，但筆畫基本完好。此本「丞然」

不損，首行「銀」字筆畫可見，當爲明中期碑斷後之初拓本。又此本首行「碑」字完好，當移他處

「碑」字補裱。

秦詛楚文詛楚文拓本

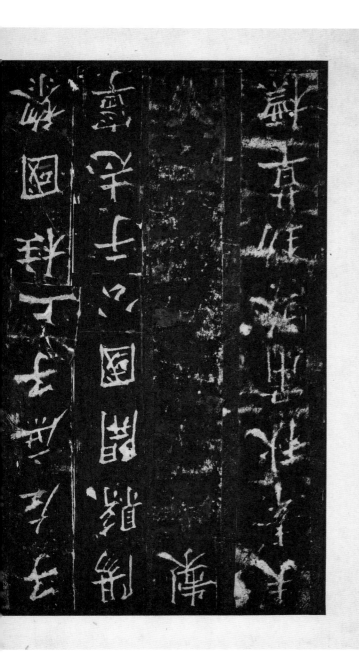

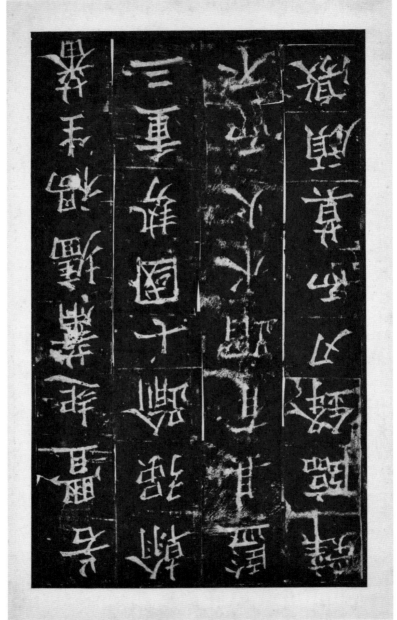

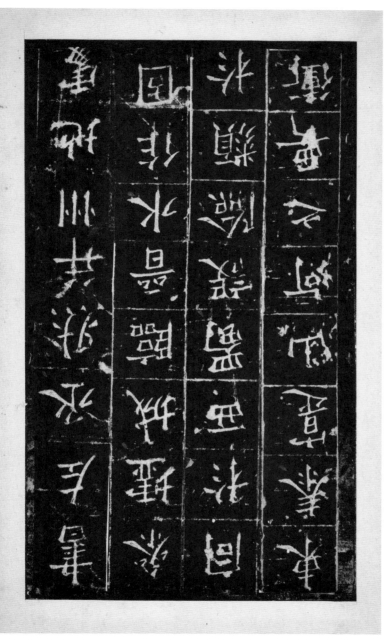

《居里夫人传》

玉泽香百合译

—— 12 ——

大篆虢季子白盤

此册前有題籤云：「王居士磚塔銘精拓説罄本，戊辰元旦，退樓題。」有鈐印「吳」（朱）。

「退樓」吳雲之號也。

首開右側欄外，有鈐印「梧桐鄉汪嵐坡藏」（白），於二行泐白處有鈐印「寶熙」（朱）、「汪泰基印」（白）。清李放《皇清書史》卷一八：「汪泰基，號嵐坡，歸諸生。吳雲曰：『工書及篆刻。』」汪氏與吳氏交往甚厚，曾助吳氏編成《二百蘭亭齋金石記》。寶熙，字瑞臣，爲清宗室，亦精金石鑒賞。

末有題跋云：「唐王居士磚塔銘出土未久，即裂爲三石，世傳全文多係僞刻。此『説罄』本入，後銘辭可讀，丰神圓朗，不減初拓，得此則五石本益不堪寓目矣。道光三年癸未冬十月，嵐坡茂才攜來余齋索題，張廷濟。」有鈐印「廷濟」（朱）、「張叔未」（白）、「叔未」張氏之號也。

此本第一行末字「勵」及二行首字「精」，於泐損處有二朱文殘印。細觀當爲一印，因剪裱而分作兩截。且此兩行於原石本爲一行，故此印衹存左半，而右半多被剪去。「勵」字旁印存「書」字，「精」字旁印存「畫記」二字。末頁於「長欽後人」左側，有二朱文印章，甚是模糊。余將字形描摹紙上，再行辨認，當爲「朱叙」「海峰」。

清丁丙《善本書室藏書志》卷二九「《石林居士建康集》八卷」條：「此鈔帙角題『毛氏正本甫里嚴衆人贈吳翌鳳』，有『枚庵流覽所及』小印。枚庵客漢陽葉桐，封舍人，乃居士之後，曾藉以鈔，後有題字。枚庵又轉贈黃蕘圃。從陳氏西畇草堂藏本校，頗多是正，并手記源流。於前有『復翁』印，『蕭爽齋書畫記、朱叙、海峰』等印。」

依丁氏所記，再細觀首頁「勵精」二字旁之殘印，右半當爲「蕭爽齋」，分截之印文即「蕭爽齋

大智禪師碑側刻花紋

白底紙上，知此本至清末亦未改裝。

此銘明萬曆年間出土，有説不刻於石，而刻於方廣二尺餘之磚上。「磚塔銘」乃指墓塔爲磚所砌，非謂銘文刻於磚上，恐此説不確。

關於銘石流傳，清張廷濟《清儀閣金石題識》卷二《唐王居士磚塔銘》：「此殘石不知何事何時貯郜陽庫中，數十年來又不知何時入郜陽城外康氏家中。道光元年辛巳，余友沈味蔗宰郜陽，僅從康氏拓數本以應上官之求，每本酬以白金四錢。次年，沈檄差他出，董姓署令長從康氏檄取，仍貯之

庫。癸未歲，沈回任邰陽，則此五殘石在焉。此則又此銘一段公案也。丁亥十一月四日冬日至。」

張氏所謂「此殘石不知何事何時貯邰陽庫中」，依渭南市當地之介紹，乃清乾隆年間邰陽籍車某購得，始到邰陽。後屢經轉手，訟事不斷。至清道光年間，知縣趙維翰收入府庫。又據上海圖書館藏《王居士磚塔銘》與《程夫人塔銘》合冊內之吳湖帆題跋云：「拓本內有『邰陽車聘監拓印』，可知此石初與《磚塔銘》藏於一處。凡車氏監拓磚銘至多，皆有印記。車爲康熙時人，聞磚塔『說罄』一石，後爲車盜去。」此「邰陽籍車某」，恐爲「車樸」之後。

又見張廷濟於「道光甲午年」爲一「五石本」題跋云：「孝寬塔銘明出土，昔在西安府城南百塔寺。始以某氏析產之由，裁成三塊，後又裂爲五塊。」馬子雲《石刻見聞録》：「以後爲郃陽一帖估携至其家，因兄弟數人分家，將其下一石碎爲五石，并上二石爲七石，訟之官，遂入官庫。」「所存之殘石由郃陽范清丞以木鑲之，現存陝西郃陽文化館。」張氏所謂「某氏」，即馬氏所謂「郃陽一帖估」，有説爲「郭姓」人，無從查考。

此銘先由碑賈携回郃陽私藏，後轉爲公藏，繼而又歸康氏私藏，再後轉爲公藏。張氏爲汪氏題跋

之時，僅存「五殘石」於「郃陽庫中」。清顧曾烜《郃陽雜詠》：「摩挲古刻試重評，誰似歐洪鑒別精。官庫石藏唐顯慶，學宮碑植漢中平。」清黨澐《注》：「《磚塔銘》唐顯慶四年制，《曹全碑》漢中平二年製。」故知殘石於清末仍在官庫。「陝西郃陽文化館」即今「合陽縣博物館」，位於陝西省渭南市合陽縣文廟內，現館藏文物就有「磚塔銘殘石」。又馬子雲即爲合陽縣伏六鄉靈井村人，其述當爲可信。

現存明末出土初拓本，以遼寧省博物館藏羅振玉舊藏「三石本」爲最善。於「右上石」失後，今

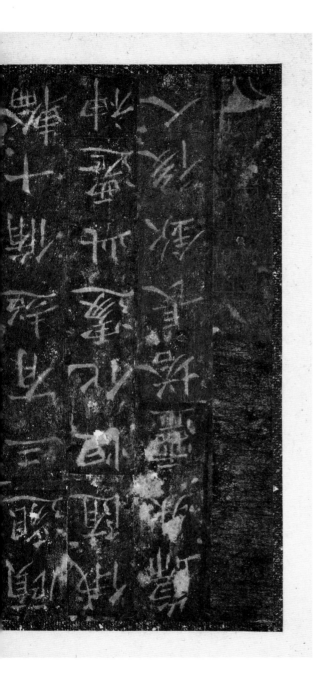

桂馥考釋《群臣上醻刻石》一条《潛研堂金石文跋尾》云：

此石舊在趙郡，後歸元氏，今已亡佚。予得其拓本，字畫磨泐，審而釋之，曰「趙廿二年八月丙寅群臣上醻此石北」凡十五字。「趙」者，秦之後，「醻」字从酉从壽，省作「群臣上醻」，謂群臣上壽也。「廿二」謂趙王遷之世，「八月」謂秦始皇本紀。

鴻寶。明末出土未久，旋即破損。始斷一角，繼破爲三，又破爲四，爲五六七。四十年前，尚有七塊

拓本。近時出致者，又破其二，此則破爲三石中之一大石也。如此之本，海鹽錢柞溪、黃椒升皆有

之，而皆翦爲二紙；秀水沈景瀾翦裝本與此同。昔年壬午，余得一本於海昌，則曾未割損，同嗜者輒

詫爲奇觀。然此刻即近時郜陽拓歸之五石，已須白金一餅，況此本得全石三之二之文乎？慎毋以圭斷

璧殘，等閑視同玉屑也。」張氏自藏之未翦本存全石「三分之二」，當爲失「右上石」後之拓本。

「說罄」石於清初斷裂，故「未斷本」亦有「明末拓」與「清初拓」之分。「明末拓」本，「苦

茚無撓」之「茚」字「艹」部未損；而「清初拓」本，「艹」部皆損。汪氏藏本「茚」字「艹」部，

筆畫略有泐粗，然仍清晰可見，故知爲明拓無疑。

罗氏本

汪氏本

清初本

又「拔除煩惚」之「除」字「阝」部，「永離蓋纏」之「永」字左「丿」筆下半，「終南山」之

「南」字左半，「跡往名畱」之「畱」字上兩「口」部，「俄隨恛化」之「恛」字「旦」下半，「歸

然靈塔」之「然」字「夕」部，初出土時皆已損。若見字型完整者，皆爲後人塗描。

此銘屢經斷裂遺失，致使原石存字極少。又因其書體勁秀，拓本難得，故翻刻極多。翻刻精細

者，幾可亂真。清方若《校碑隨筆》：「摹刻本甚多，佳者推爲長洲鄭廷錫嵋谷本、吳縣錢湘思贊

本，鄭本娟秀，錢本瘦勁。但原石『居士』之『居』下『古』一畫，細鋒伸出上『尸』撇筆外，摹刻

無之。」然此「居」字位於「右上石」，即後來遺失之石，今存拓本大多無之，故不能作爲通用之考

據。又此銘以「說罄」石完整爲善拓，故當著力於左半石。

左半石首行「說罄求彼岸」及倒數第三行「彼岸妙道」之兩個「岸」字，三橫筆之收筆處，皆有

提筆按壓形成之三角狀，而翻刻三橫筆之收筆皆平直無力。又「彼岸妙道」之「岸」字，上「山」左

竪與下橫成「凵」形，而翻刻本皆成「凵」形。左半石斷裂後，「彼岸妙道」之「岸」字又失，繼而

再以倒數第二行「剋勤」之「勤」字爲考據。「勤」字上「廿」部，兩橫筆皆出鋒穿於兩竪筆，呈

「雙十」形，而翻刻本皆成「廾」形。又「勤」字左半下三橫筆依次漸長，即中橫長於上橫，下橫筆

又長於中橫，且三橫皆寬於上「口」，而翻刻本中橫與上橫等長，且等寬或小於上「口」。又與羅氏

舊藏「三石本」相較，「永離盖纏」之「盖」字，上「丷」部中間，都有一圓形泐白，猶如一點，翻

刻皆無。

拾叁

— 13 —

顧文鋕舊藏

《玉版十三行》

此册爲明末清初之精拓本，裝於小木匣中，余以三部清内府刻書易得。今將此本遞藏源流，略述如下：

一、清乾隆間，歸顧文鈚

於墨拓首頁「書」字下，有鈐印「文」（朱）、「鈚」（朱）、「顧八」（白）；末「迅飛」頁左側，有鈐印「蘆汀秘玩」（白）、「長洲顧氏珍藏」（朱）。後有題跋五段：

其一云：「柳公權云：子敬好寫《洛神》，人間合有數本。此《玉版十三行》相傳是賈師憲家所鎸，宋元鼎革之際，遺落西湖。至我朝康熙間，爲漁人網獲之，版不盈尺，玉色微綠，殘缺處多篙痕。武林裘厚齋陳佩先生購得之，或云爲翁嵩年所得，未知孰是，未幾遂入内府。厚齋曾精拓千本，藏之書簏，被優人竊去，頗獲重價。是本，余得之濟州潘恬庵兆遴家，裝潢既成，每一展閱，覺精采煥發，不忍釋手。吾家與裘氏爲至親，故知其來歷如此。乾隆戊戌立秋後三日，蕉龕顧文鈚識。」有鈐印「顧文鈚印」（白）、「小金粟道人」（朱）。

此爲顧氏自跋，述其得帖因緣。從中可知，該帖初爲潘氏

舊藏，後歸顧氏。然依顧氏所述，其與裴氏爲至親，原石出土後先爲裴氏購得，曾精拓千本，後被優

人竊賣，故流傳於世。據此，翁嵩年當從裴氏處重金購得。

顧文鋗，字蘆汀，號蕉龕，江蘇長洲人。清阮元《小滄浪筆談》卷二：「長洲顧蘆汀文鋗，爲秀

野先生後裔。工詩文書畫，尤嗜金石。手摹《婁壽》《裴岑》二漢碑刻石。居濟上二十餘年，與小

松、夢華往還最密。晚年貧病交困，猶手不釋卷，著書自得也。嘗以漢瓦當『六畜蕃息』四字拓本

贈翁閣學覃溪，翁答詩云：『茁彼葭蓬證舊聞，黃圖篆記感如雲。客卿子墨勞鉛槧，誰識東吳顧八

分。』其傾倒如此。」清盛百二《雲林小硯齋詩鈔·序》：「長洲顧子蘆汀，僑居任城。（中略）始

知爲秀野先生曾倍孫。」秀野先生，即顧嗣立也。

又「小金粟道人」者，亦其號也。清施福元《雪窗讀〈雲林小硯齋詩鈔〉疊冬至後大雪喜作韻》

末注云：「君自號小金粟道人。」

又「顧八」者，顧氏排行第八，故有稱。余曾見清王纘祖、沈雲尊致顧氏信札，王氏稱其「蘆汀

八哥」，沈氏稱其「蘆汀八表叔」。顧氏與翁覃溪交往深厚，曾受翁氏之托雙鈎《婁壽碑》，又贈翁

氏「六畜蕃息」四字環寫漢苑囿瓦文。清翁方綱《復初齋詩集》卷四六《梅溪寄惠雙鈎婁壽碑》：

「笑憑黃九懷顧八，重須樂石磨濟寧。」《復初齋集外詩》卷二二《吳門顧蘆汀以漢苑囿瓦文見贈，

賦此報謝，即送其往真定兼寄鐵香太守》……「客卿子墨勞鉛槧，誰識東吳顧八分。」皆可證「顧八」

之號。

其二云：「此本來歷誠有如蕉龕所云者，當其入翁蘿軒手，即有覆本以應求者，去此遠甚矣。反

復展玩，真覺一字一珠也。寶之，寶之。戊戌十一月廿日，浮玉山人陳暎之識於上谷蓮華池北。」有

鈐印「陳」（朱）、「焯」（朱）。

此後數跋乃顧氏邀友人同觀所書，以陳氏跋为最早，距顧氏得帖僅數月。陳焯，字暎之，號浮玉山人，浙江烏程人。其精於鑒賞，清陳焯《湘管齋寓賞編·序》：「余性好書畫，得一墨迹心賞不已。誦坡翁『寓意於物而不留意於物』之語，又未嘗不作雲煙過眼觀也。特古人一時興趣所寓以後人之欣賞，乃十百人而不獲傳一二人，十百種而不獲傳一二種。且天下大矣，年代遼矣，以僅傳之數人、人僅數種，入吾目者又僅得其中之一二，不有記載幾何不負古人哉！」

其三云：「昨過曲阜，於孔氏玉虹樓葭谷先生出示《洛神十三行》，與人間玉版本不同。今來濟寧，於顧蘆汀先生雲林小硯齋得觀玉版本，筆意更覺古勁，而風神閑逸，以視他本，洵有仙凡之別也。」乾隆己亥花朝前三日，海鹽張燕昌識。 有鈐印「燕昌」（朱）、「金粟山人」（白）。

此跋題於隔年初也。 跋中所記「孔氏玉虹樓葭谷先生」者，乃六十八代衍聖公孔傳鐸之五子孔繼涑，字信夫，號葭谷，「玉虹樓」爲其齋號，曾編有《玉虹樓法帖》行世。張燕昌，字芑堂，浙江海鹽人。「金粟山人」者，其號也。清張燕昌《金粟箋說》：「燕昌生長海濱，愛金粟山水之勝，春秋佳日，扁舟訪赤烏遺迹。」清沈梣鳧《金粟箋說·跋》：「金粟，在海鹽新安三十里。」

其四云：「《洛神賦十三行》，晉時麻箋書，唐人硬黄書。褚河南臨之，柳誠懸記之，米友仁跋之，趙吳興寶之，董思翁摹之。國朝王虛舟得安氏所藏唐人臨本，邵曾訓別以油箋勾取，神物流落人間不一。此本謂漁人獲之湖中，墨采飛動，字畫神逸，誠希世之珍也。己亥花朝，紅亭史本記。」有鈐印「史」（朱）、「本」（白）。 「史本」者，生平無考。清黄易《秋庵詩草》有《題史紅亭小照》此跋題時與張氏跋相差三日。

二首，其一云：「舊聞日下説何詳，公子曾薰粉署香。山左近來詞客盡，對君真是魯靈光。」其二

云：「冶春高唱酒邊聽，夢到揚州夢亦靈。修禊再逢林古度，紅橋詩後又紅亭。」今存《黃易致紅亭

少暇札》殘篇，末署「愚弟黃易頓首，紅亭老大兄」。

跋中所記「王虛舟」者，即王澍，字若林，號虛舟，江蘇金壇人。余曾見王氏節臨孫過庭《書

譜》册頁，有跋云：「余弱冠時從宦京師，先生與先大夫稱莫逆，時相過從，節書《醴泉銘》賜之。

及先大夫清假歸養，贈句云：『功業他年鑄少伯，風流此日繡平原。』復書《古鏡銘》祝祖母壽。現

藏《倪寬贊》《太清樓序》一二册，噫，通家世好，珠玉頻施。屈指四十餘年，今先生之墓木已拱，

撫今追昔，良可浩嘆。後稍涉臨池，傲游南北，得覽先生之墨迹，石拓不下數百種。□□□人率更之

堂，行草嚼襄陽之藏，與拙老人齊名宇内。此册臨過庭《書譜》，風神奕奕，而遲混峻疾之妙，固

非老手不能。吉光片羽，宜什（實）襲藏之。乾隆□□初冬，紅亭史本跋。」有鈐印「史本之印」

（白）、「紅亭」（朱）。又跋中所記「國朝王虛舟得安氏所藏唐人臨本，邵曾訓別以油箋勾取

者，見清王澍《虛舟題跋》卷一。

其五云：「《十三行》玉版本爲翁康飴所得，楊大瓢曾題跋刻于端州石。今玉版不可復見，楊跋

猶在人間。武林郁秀才禮得之，跋有空處，即以爲硯。《觀妙齋金石略》曾録此跋，考辨已詳。如此

拓蓋當時致佳本，余有二本不及也。正似《蘭亭》五字未損，蕉龕居士可不寶諸？乾隆己亥立夏後四

日客蘭陽官署識，秋庵黃易。」有鈐印「黃九」（朱）。

此跋題時又隔數月。跋中所記「武林郁秀才禮」者，乃郁禮，字佩先，爲「東嘯軒」藏書樓之

主。黃易，字大易，號小松、秋庵，浙江錢塘人。「蘭陽官署」者，即蘭陽行館。今有黃易刻《戊子

經元》章，邊款云：「乾隆己亥仲春，刻於蘭陽行館，秋庵黃易。」又「黃九」者，因其家族排行第九，故有稱。此跋收於《秋庵題跋》，編者目之爲《題楊大瓢十三行跋》，略年月署名，正文過錄錯謬猶多，如「翁康飴」作「翁氏康館」，「郁秀才」作「都秀才」，「蕉龕」作「焦龕」；又「復見」作「得見」，「如此拓蓋當時致佳本」中「拓」作「拓本」、「致」作「至」。又黃氏云「余有二本」者，據《黃易致某人玉版札》：「拓得玉版十三行，原刻是杭州故家所存，精神完足。」上五跋五人，皆金石好友也。

又「楊大瓢曾題跋刻于端州石」外，亦還有他論。清楊賓《大瓢偶筆》卷二：「《玉版十三行》俊拔宕逸，而神氣完美。余向疑爲陸柬之臨本。己丑夏五臨摹兩遍，始知非大令不能。」「《玉版十三行》堅圓秀逸，此時流傳小楷法帖，無出其石。即不敢定爲大令真本，要非唐以後所摹。因其流落京師，勸友人翁蘿軒得之，以端石刻余跋於後，大行於時。」「《玉版十三行》翁蘿軒送入京師之後，四方求之者甚眾。杭州刻工史三翻刻一本，幾與翁本無別。一日，與其妻閱碎其石，而投之爨下。又刻一石行世，亦可亂真。又聞京師有翻刻，郘陽有翻刻，予尚未之見。」可知，清康熙末年石入內府後，世多翻刻，原拓鮮見。又因翻刻幾可亂真，想來於今傳爲原石初拓者，字口肥瘦不一，當亦多雜僞也。

二、清嘉慶間，歸毛夢蘭

此冊首有一開灑金空白頁，於左下有鈐印「秋伯」（朱）；末「迅飛」頁左側，亦有鈐印「秋

伯」（朱）。於張燕昌跋末頁左側，有兩行題跋云：「嘉慶庚辰立秋後五日於庵寓处，瞿中溶獲觀於長沙。」有鈐印「木夫」（朱）。於末無字墨頁右側，有鈐印「中溶之印」（白）。

據後王琛跋云：「嘉慶時，流入楚南，遂增瞿木夫一跋，瞿亦精於金石者。甘泉毛秋伯先生宰湘潭，携歸寓淮城，主講數十年，尾頁鈐『秋伯』小印。」知此帖後歸毛夢蘭也。清方濬頤《續纂揚州府志》卷九《人物志》：「毛夢蘭，字緘齋，號秋伯，甘泉人。嘉慶九年舉人，十四年進士，歷任湖南邵陽、沅江、武陵、湘潭知縣。其初任邵陽也，年未三十，清慎自矢，務求實惠及民。旋權卓異，嗣因歷調劇邑，興水利，課農桑，倡建善堂，修復昭潭書院。聽政之暇，手不釋卷。上官咸推儒吏，歿後門人請祀書院，并於學廨附建專祠，著有《荆花書屋詩文集》十六卷、《雜著》四卷、《豳風全詩》一卷。」

瞿中溶，字萇生，號木夫，江蘇嘉定人，爲錢大昕之婿。《瞿木夫先生自訂年譜》：「嘉慶二十二年丁丑四十九歲。十二月，以第五女許字甘泉毛秋伯明府夢蘭之弟夢齡爲室。」「二十三年戊寅五十歲，十二月，遣嫁五女歸毛氏時，毛婿在其兄秋伯湘潭署。」「二十四年己卯五十一歲。五月，湘潭人與江西客民唱戲，起釁疊，次械鬥，多所死傷。大府馳奏，時毛秋伯署縣篆被參。」「二十五年庚辰五十二歲。六月，松雲中丞委辦岳麓書院官書，爲訪購經史子集善本，共得一萬餘卷，用木夾板爲套，分貯四大櫥，并編刻目錄、條款一册，附入《通志》後。」清瞿中溶《楚游吟》卷三有詩《毛秋伯夢蘭宰湘潭，以地方演戲爭毆巨案被劾，來寓署之西齋。亦和向亭編修韵贈予，仍用原韻酬之》。故知毛氏與瞿氏本爲姻親，毛氏因民間械鬥案而被參劾，遂至瞿氏寓所消磨遣懷。瞿

氏其時亦在長沙，故得觀毛氏所藏之帖也。又瞿氏乃隨意尋空題跋，故寫於張氏跋後。

三、清同治間，歸王琛

後有王氏過錄清李光暎《觀妙齋藏金石文考略》卷三所收二跋。

其一云：「陸冰修先生云：『賈秋壑得子敬十三行，鐫於于闐碧玉。萬曆間，或從葛嶺研地獲之，歸泰和令陸夢鶴。』朱文盎云：『此非宋刻也，乃錢唐洪清遠所刻，余從祖四桂老人親見玉工鐫字。』是二説者，向未知其孰是。甲申三月，於維揚吳禹聲家見宋拓本，與此纖豪無異，但『我』字『戈』法尚細，『宣和』印『宣』字尚全耳，始信宋時已有此刻。若洪氏本亦於維揚杜氏見之，妍媸不啻霄壤。文盎徒聞四桂老人之言，遂誤認爲一，不知其又從此本翻刻也。至陸説，余亦未敢深信，盖此刻獨有『宣和』印，而無『悦生』『長』字印，又無米友仁跋，與《容臺集》所載秋壑家晋時麻牋不同，豈秋壑所刻非麻牋耶？抑此玉不刻於秋壑，而刻於宣和耶？自泰和後，又經觀橋葉氏、王氏，數年轉入京師。主者意欲問售，余謂同里諸公曰：『此吾浙舊物也，豈忍使之流落於此？』蘿軒先生遂以重價購之。乙酉、丙戌間，余客閩中，蘿軒則督學嶺南，貽余墨拓數本，且屬余考其源流。因爲述所聞見如此。若夫字之秀勁圓潤，行世小楷無出其右者。趙文敏題《曹娥》卷云：『親見吕仙，聞吹玉笛。』余於此刻亦云。　楊可師跋」

其二云：「右帖圓勁瘦硬，運腕靈活，剥蝕之餘，彌見精采。其爲宋刻無疑，非近代所能規模也。得吾友可師論定，益信。癸未之春，持節嶺南，携之行篋。至丙戌立秋日謝任，蕭然無事，以端

州一片石，識其本末。後人其慎守之，無忽。翁蘿軒跋

前因黃氏跋中言道「《觀妙齋金石略》曾録此跋，考辨已詳」，故後王氏過録「楊、翁」二跋，

而李氏書中還録有另外六跋，可參見。

又自跋云：「此顧蘆龕所藏玉版真本，乾隆間得自山左，同時題識者皆金石著録名家。嘉慶時，

流入楚南，遂增瞿木夫一跋，瞿亦精於金石者。甘泉毛秋伯先生宰湘潭，携歸寓淮城，主講數十年，

尾頁鈐『秋伯』小印。余展轉購得之，讀黃小松跋，謂：『楊大瓢題跋考核已詳，見《觀妙齋金石

略》。』乃知此刻源流不爽，而獲藏拓本匪易。因録楊跋於右，并翁跋附焉。同治十三年甲戌長至

日，清河王琛識。」有鈐印「王琛之印」（白）。

清李放《皇清書史》卷一六：「王琛，字獻南，號玉杭，清河拔貢生。工分隸，著有《漢隸今

存》，録漢隸釋經諸書。」清段朝端《續纂山陽縣志》卷一○：「王琛，字獻南，號玉杭，清河拔

貢，居山陽。工分隸，好爲駢儷之文，耽金石，精鑒別，手輯《淮安藝文志》若干卷。性謙謹，無競

於世，人稱馬糞長者。從子範，字錫之，歲貢，亦居淮。樂善不倦，里中如施槥掩骼、賑饑度寒、濯

熱給藥諸義舉，靡不助以資。見殘疾凍餒，若大患在身，必即安而後已。少從琛授經，其制行誠，竺

抑畏人，謂得琛之一體。年六十五卒，卒之日，知與不知皆爲隕涕。」有鈐印「稚存」

於王氏跋後，又有觀跋云：「光緒丁丑仲春，嘉興鮑昌熙、陽曲田恩厚同觀。」

（朱）　鮑昌熙，字少筠，浙江嘉興人。田恩厚，字稚存，山西陽曲人。據鈐印，知此觀跋乃田恩厚

手書。王氏於「同治十三年」輾轉購得此帖，後四年鮑、田二人得以同觀。

四、清光緒間，歸萬中立

於墨拓末「迅飛」字下，有鈐印「萬」（朱）、「中立印」（白），左側上有鈐印「藏之梅厓」（朱）；於末無字墨頁左側，有朱筆題識云「光緒廿有六年歸漢陽萬氏」。

萬中立，號梅厓，湖北漢陽人，爲清末金石藏家。黃易舊藏金石硯銘等，多有歸於萬氏者。

五、民國間，歸張均衡

於拓首頁右側欄外，有鈐印「張均衡印」（白）、「石銘」（朱）；於田恩厚手書觀跋頁左下，有鈐印「適園居士」（白）、「石銘考藏」（朱）；於末無字墨頁中下，有鈐印「適園居士」（朱）。

張均衡，字石銘，號適園居士，浙江南潯人，其家爲「南潯四象」之一。余得此帖細觀，見張氏諸鈐印，忽有恍惚之感。曾親赴浙江湖州，至南潯張氏舊宅參觀，憶內堂懸有康有爲手書「以適其志」匾額。返京後不過半月，竟得張氏舊藏之帖，真乃不思議事也。此册末亦有一開灑金空白頁，於左下有鈐印「雨後寒輕，風前香軟，春在梨華」（朱），不知是否爲張氏閑章。

此「玉版」來歷頗爲傳奇，且多異說。依前陳氏跋謂「當其入翁蘿軒手，即有覆本以應求者」，知此帖未入內府前即有翻刻。又清王澍《虛舟題跋》卷一中，舉「唐臨墨迹」，武進唐氏本、梁谿華氏本、梁谿秦氏本、武進孫氏本、涿州馮氏本、新建裘氏本、西湖本」等拓本八種，惟判「西湖玉版」

爲翁氏僞刻。其云：「西湖本者，相傳得自西湖，爲篙工所傷，故字多剥食。向在海寧陳乾齋相國

家，後歸翁蘿軒學使，今在越州汪氏。余曾借拓數紙，石方尺許，厚五分，淺黑色，與賈秋壑《玉枕

蘭亭》正同，世亦名之爲玉版本。然《蘭亭》石理堅潤，利刀試之不能入。此本字既散緩不收，石亦

新而不古，既云淪落西湖，爲篙工所傷，豈有正面剥蝕，覆獨完好之理？當由蘿軒僞刻一本以售於

汪，汪耳食而不之省，遂信以爲真耳。余以其盛有聞於世，故列之卷末，而爲之辯如此。」

此本首「晋」字長橫中損與「日」上泐連，「神淛」之「淛」字「口」部完好，「採湍瀨」之

「採」字完好，「玄芝」之「芝」字末筆完好，「悦其」之「其」字左竪完好，「淑美」之「淑」字

完好，「心振蕩而不怡」之「蕩」字「艹」頭左竪呈折筆、「不」字橫撇二筆石花未泐連，「以接

歡」之「以」字完好，「要之」之「要」字「西」部僅損右折竪筆，「予兮」之「予」字下鈎筆完

好，「静志兮」之「兮」字左邊未與石花泐連，「神光離合」之「離」字「禹」僅損「口」右半、

「佳」僅損下三橫，「厲而彌長」之「而」字完好，「命疇嘯侶」之「侶」字上石花呈三點狀，「翠

羽」之「翠」及「牽牛」三字基本完好，故知顧氏藏本當爲石未進内府前之「晋」字初泐本。

此帖名氣甚大，故僞刻猶多。自清初即有精細翻本，於今亦成善拓矣。凡翻刻本，筆畫細弱，神

采全無，更有「潩、湍瀨、分、侶」等諸字損，而獨「晋」字未損者。夫「晋」字未損時，「日」字

左竪與首橫爲封口，橫竪起筆交合於一點，且「日」字中橫并非在「口」部正中，而微偏下。所謂

「晋」字未損本，多未封口，橫起筆略低於竪起筆處，顯「日」字中橫位於「口」部正中，此種皆爲

塗墨作僞。余今未見可信之「晋」字不損本，前人論及此帖善拓亦大多不言「晋」字，而確爲清初原

石善拓者，「晋」字中橫皆損。當知欲辨此帖之真僞，不能約俗教條而斷，否則必爲「晋」字所誤。

先達于解寶珮以西迴
嗟佳人之信脩兮美習
禮帝明詩抗瓊瑤以和
予于指潛淵而為期

凡拳之款實兮斯靈之我其感交甫之棄言兮悵猶豫而狐疑收和頡以靜志兮

中禮方以自持於是
洛靈感焉徙倚傍偟
神光離合乍陰乍陽
擢輕軀鶴立若將

柳公權云子敬好寫洛神人間合有數

本此玉版十三行相傳是賈師憲家所

鐫南宋鼎革之際遺落西湖至我 朝

康熙間為漁人綆獲之版不盈尺玉色

微綠殘缺慶多篙痕武林裴厚齋陳佩

先生購得之或云為翁嵩年
所得未知孰是未幾遂入
內府厚齋曾精搨千本藏之書簏被
優人竊去頗獲重價是本余得之齋
州潘恬庵兆遴家裝潢既成每一展
閱覺精采煥發不忍釋手吾家与

此本来應誠有如蕉龕所云者當其入
翁羅軒手乃有慶本以應求者去此遠
甚矣反復展玩真覽一字一珠也寶之
寶之戊戌十一月廿甘浮玉山人陳暎之識
於上谷蓮華池北

昨過曲阜於孔氏玉虹樓葭谷先生
出示洛神十三行與人間玉版本不
同今来濟寧於顏蘆汀先生雲林
小研齋得觀玉版本本筆意更覺
古勁而風神閒逸以視他本洵有仙

凡之別也乾隆己亥花朝前三日

海鹽張燕昌識

嘉慶庚辰立秋後五日於會

家兄耀中溶穫觀於長安

洛神賦十三行音時麻箋書唐人
硬黃書褚河南臨之柳誠懸記之米
友仁跋之趙吳興寶之董思翁
摹之　國朝王虛舟得安氏所藏
庵人臨本鄒曹訓別以油箋句取

神物流落人間亦一世奇遇謂漁人
獲之湖中墨采飛動字畫神逸
誠世之珍也
巳亥花朝　紅亭史年記

十三行玉版本為翁康飴所得楊大

瓢曾題跋列于瑞州石今玉版不可

復見楊跋猶在人間武林郁秀千禮

得之跋有室霄即以為硯觀妙齋

金石署曾錄此跋考辨已詳如此拓

蓋當時致佳本余有二本不及也正

似之蘭亭五字未損舊龕居士可

不寶諸乾隆巳亥立夏後四日岩

蘭陽官署識秋盦黃易

陸冰修先生云賈秋壑得子敬十三行鐫
於于闐碧玉萬歷間或從萬嶺硏地獲之歸
泰和令陸夢鶴朱文盡云此非宋刻也乃錢唐
洪清遠所刻余浸祖四桂老人親見玉工鐫字
是二說者向未知其孰是甲申三月於維揚吳

禺聲家見宋搨本與此纖毫無異但我字戈

法尚細宣和印宣字尚全耳始信宋時已有此

刻若洪氏本亦於維揚杜氏見之妍嫿不啻霄壤

文盎徒聞四桂老人之言遂誤認為一不知其又遜

此本翻刻也至陸說余亦未敢深信蓋此刻獨

有宣和印而無悅生長字印又無米友仁跋興容

臺集所載秋壑家晉時麻牋不同豈秋壑士所

刻非麻牋耶抑此玉不刻於秋壑而刻於宣和耶

自秦和後又經觀橋葉氏王氏數年轉入京師主

者意欲問售余謂同里諸公曰此吾浙舊物也豈

忍使之流落於此蘿軒先生遂以重價購之不

酉丙戌間余客闉中蘿軒則皆學嶺南貽余

墨搨數本且屬余攷其源流因為述所聞見如

此若夫字之秀勁圓潤行世楷無出其右者趙

文敏題曹娥卷云親見呂仙聞以玉笛余於此

刻亦云楊可師跋

右帖圓勁瘦硬運腕靈活剝蝕之餘彌見

精采其為宋刻無疑非近代所能規模也得

吾友可師論定益信癸未之春持節嶺南攜

之行篋至丙戌立秋日謝任蕭然無事以端州

一斤石識其本末後人其慎守之無忽翁蘿軒跋

此顧薲龍听藏玉版真本乾隆間得自山

左同時題識者皆金石著錄名家嘉慶時

流入楚南遂增瞿木夫一跋瞿亦精於金石者

甘泉毛秋伯先生宰湘潭攜歸廇淮城主講

數十年尾頁鈐秋伯小印余展轉購得之讀

黃小松跋謂楊大瓢題跋考核已詳見觀妙齋

金石略乃知此刻源流不爽再獲藏拓本匪易

因錄楊跋於右并翁跋附焉

同治十三年甲戌長至日清河王琛識

拾叁　　顧文鋘舊藏《玉版十三行》

光緒丁丑仲春嘉興鮑昌熙陽曲田思厚同觀

拾肆

—— 14 ——

楊慶麟舊藏

《蘭亭集勝》

此册卍字錦面舊裝，上籤條破損，祇存「亭集」二字及一「月」部，下紀年及鈐印模糊。案《古緣萃録》卷一八：「舊拓蘭亭集勝六種，瓶麓齋舊藏。」知題籤云：「蘭亭集勝，壬申年臘月。」有鈐印「慶麟」（白）。

首開右側有題記云：「此外舅瓶麓齋藏本也，後歸於余。拓法皆舊，歐褚俱全，蘭亭精品也。余於己丑得水繪庵定武五字未損本，遂不免俯視一切。其實近年如此等拓本，亦豈易得哉？辛卯仲秋廿一日，松年識於大梁學署。」有鈐印「松年」（朱）。知此册爲邵松年岳父楊慶麟舊藏，「瓶麓齋」楊氏之室名。

首開左側有題籤云：「何氏定武蘭亭帖，西村。」有鈐印「潚湘小艇」。旁有題記云：「此籤書法甚佳，不知西村爲何人。」有鈐印「廉不言貧勤不言苦」（白）。「西村」，呂世宜之號也。

二開左側有題籤云：「蘭亭五種，東陽、江都、潁井、天師庵、秦藩。」下有題記云：「簽字似郭蘭石先生手迹。」案《古緣萃録》卷一八：「簽題『蘭亭五種，東陽、江都、潁井、天師庵、秦藩』，類蘭石先生書。」「蘭石」，郭尚先之號也。

何氏本 即東陽本也

此種墨拓共三開半。首開右側有鈐印「牧詮審定」（白）、「家麟」（朱）、「綠雲巢」（朱）、「玉環飛燕誰敢憎」（朱）。末半開「於斯文」下，有鈐印「一片冰心在玉壺」（朱）、「播州太守」（朱）。案《古緣萃録》卷一八：「東陽本，前有『家麟』印，紙邊上有『綠雲巢』『玉環飛燕誰能

憎』『牧詮審定』三印，末有『一片冰心在玉壺』『播州太守』二印。」與邵氏記合。於首開左側至二開兩側，有邵氏題記云：「東陽与定武不同十處：『畢至』，『至』上一點斜撇而下。『清流』，『流』，『流觴』『流』，末脚俱有小趯向上。『雖無』，『雖』左邊中間作口，下挑之末有點。『暢敘』，『敘』左『乀』作一橫。『風』中一『丯』作一橫，『將』左上點，定本向上，此則牽下。『既惓』，『既』左下趯處作二筆，疑是泐紋，下『惓』字亦然。『亦』左大』『亦』作三點。『興感』，『感』作一點。『拈斯』，『拈』作倒趯。『亦』左處：『羣』字中直頂上泐出半分許，覆本亦誤作一長畫。『拈所遇』，『所』『⻊』中橫微俯而□畫矣。『羣』字权筆於禿未露出，覆本失之。『左』字上橫左多出長半分許是石泐迹，覆本竟作長出之彎，覆本竟作一橫。『知老』，『知』『矢』上本『乀』，原本彎處稍有泐，覆本誤爲一撇。」

又有題跋云：「何氏蘭亭，余藏有數本，拓手當以此爲弟一。此石現在浙中，近年有以拓本見貽者，與此迥不類矣。古拓顧不重哉！有鈐印「松年」（白）。案《古緣萃錄》卷一八：「第一種何氏蘭亭，即東陽本也，原委具見何、張二跋中。雖非定武原石，亦非定武覆刻之二本，然宋刻無疑。松雪謂『石刻既亡，江左好事者往往家刻一石』者也。此本拓至精，所藏數本元無能及之者。石在金華府，有以拓本見貽者，疑經磨洗刊鑿，無復真面矣。」

後有紛金箋四頁，上有題記二段，其一云：「按王剛清《揮塵錄》云：『薛紹彭既易定武石刻，祐陵取入，靖康之亂，金兵悉取御府珍寶而北。此石非其所識，獨得留焉。適宗汝霖爲留守見之，并取內府所掠不盡之物馳進。高宗駐蹕維揚，得而愛之，置諸左右。踰月，金兵至，倉卒渡江，亟奔杭州，遂失此石。及向子固爲楊帥，高宗令冥搜之，竟不獲。」茲予承乏兩淮運使，治維揚石塔寺者，

古之木蘭院也。寺僧浚井掘出此石，缺其一角，字多剝落。然書法遒勁，較之世傳歐陽率更摹本逼真遠甚，其紹彭所易，高宗所失者歟？考得紹彭易時，鐫損『天流帶右』數字，此石失於宋建炎己酉，至我明宣德庚戌，實三百有二年矣。嗟嗟！此石一物也。而得失有時，向以亂季而失，今以盛世而出，豈偶然哉？回紀其巔末，以告來者。正統丙辰季夏望日亞中大夫兩淮鹽運使何士英識。同治壬申十二月十八日，振甫手錄何氏蘭亭跋。」有鈐印「慶麟」（白）。又小字題記云：

蘇米齋《蘭亭考》謂跋『王明清』訛作『剛清』。」右有鈐印「澄清妙墨之寶」（朱）。案《古緣萃錄》卷一八：「前後副頁，具有『澄清妙墨之室』印。」此即前者也。

其二云：「何氏蘭亭石，前十八行，『欣俛』起，『猶不』止，是一石；後十行，『能不』起，『隨化』止，又一石。兩石拓出將界線截斷，硬接成一紙。此段原委，惟山陰楊大瓢先生曾言之講究，如翁閣學覃溪先生未之知也。十年前曾收得一本，下接十行之首，有『隨化終』字猶未割去，可證大瓢之言非虛。」又小字題記云：「同年呂定子所藏何氏蘭亭，後有先大夫題識手迹，敬錄於此慶麟。」此段見於《古緣萃錄》，知爲楊氏過錄其父楊澥所書題識。

左側有邵氏題記云：「近年有自金華以拓本見貽者，則[一]前一石至『向之所』止，『欣俛』一行在下一石，第一行下缺『猶不』二字，『間』字上半略多[二]，細審確是重模此一行以補者[三]。

[一]「近年有自金華以拓本見貽者，則」，《古緣萃錄》作「按近拓」。

[二]「上半略多」，《古緣萃錄》作「泐處較此轉少」。

[三]「模」，《古緣萃錄》作「摹」。

豈前石缺失一行[四]，以後石所餘一行以摹之耶[五]？」此段見於《古緣萃録》，然文詞略异。

江都本

此種墨拓共三開。首開右側有鈐印「結翰墨緣」（朱）、「澄清妙墨之室」（朱）、「玉環飛燕誰敢憎」（朱），於墨拓上有鈐印「汪喜孫印」（朱）。「喜孫」字孟慈，大儒汪中之子。三開左下有鈐印「書畫備」（白），於墨拓上有鈐印「子綬真賞」（朱）、「秘書外監」（朱），另一印模糊未辨。案《古緣萃録》卷一八：「江都本，前有『汪喜孫印』，紙邊上『結翰墨緣』『澄清墨妙之室』二印，又『玉環』一印，末有『秘書外監』『子綬真賞』二印，一印不辨，紙邊上『書畫備』一印。」除將『妙墨』誤作『墨妙』外，餘與邵氏記合。

首開兩側有邵氏題記云：「『羣』字一竪最無理，與穎上本同。『祟』無三小點，中竪却有微斷之勢[六]。『歲』似有點，特与中横相連耳[七]。按此本實由定武已損五字本摹刻，但鈎填不清，間

[四]　「失」下，《古緣萃録》有「末」。

[五]　「以摹」，《古緣萃録》作「刻」。

[六]　「中」下，《古緣萃録》有「一点」。

[七]　「特」，《古緣萃録》作「却」。「耳」，《古緣萃録》無。

有舛誤。不知江都本原刻，若是抑此爲翻刻之故。其[八]中与定武真本最合者[九]，「雖」字無點，「聽」字右「𠂆」有一曲，「亦」字四點又過顯[十]。第二「攬」字，「見」上多一筆，它本皆不若是[十一]，惟此与定武合[十二]。」此段見於《古緣萃録》，然文詞略異。

三開右側有邵氏題記云：「江都本不多見，松雪謂与獨孤本無異。余藏有定武五字未損本，与此迥不同，殆非江都之本來面目也。」鈐印「松年」（朱）。左側有題記云：「江都本後有松雪跋語，謂与所得獨孤本無小异，此拓近翻刻，非原本也。」案《古緣萃録》卷一八：「第二種江都本，此本不多見。傳聞後有松雪跋，謂与所得獨孤本無异。此則不然，或是覆刻，非江都原本也。」

關中本

此種墨拓共三開半。首開右側有鈐印「綠雲巢」（朱）、「玉環飛燕誰敢憎」（朱），於墨拓上有鈐印「墨泉」（朱）。案《古緣萃録》卷一八：「秦藩本，前有「墨泉」印，紙邊「綠雲」「玉

[八]「按此本實由」至「其」，《古緣萃録》無。
[九]「最」，《古緣萃録》無。
[十]「又過顯」，《古緣萃録》無。
[十一]「它」下，《古緣萃録》有「覆定」。
[十二]「惟此与定武合」，《古緣萃録》無。

環」二印。」與邵氏記合。

首開左側有邵氏題記云：「按此本實由定武五字未損本鈎摹〔十三〕，『殊』字已微溯矣〔十四〕。其与定武小异者〔十五〕，蘇米齋《蘭亭考》已詳辨之。規模具備，特乏雄厚之氣，殆明時刻手已与宋异〔十六〕。故吾決上黨、國學兩本，皆非宋刻，惟東陽的爲宋刻，但未必紹彭所易、高宗所失者耳。」此「故吾決」前半段見於《古緣萃録》，然文詞略异。

末半開右側有題記云：「關中本流傳尚多，盖原石遺佚未久也。規模雖具，神韵未全，不免駿骨之歎，刻手爲之也。使宋人爲之，必有可觀。」鈐印「伯英」（朱）。「伯英」邵氏之字也。

後有紛金箋一頁，上有題記云：「關中本，明秦藩取内頒定武本摹勒上石，故覺典型尚在，前刻右軍聖教序，舊在西安武廟，聞原石近亦不存矣。定武規模略具，惟骨韵不能深厚耳。」此段見於《古緣萃録》，無「定武規模略具，惟骨韵不能深厚耳」，又末署「振甫」。「振甫」，楊氏之字，知此題記爲楊氏手書。

〔十三〕「按此本實」，《古緣萃録》作「第五種關中本，亦曰秦藩本，是」。「鈎摹」，《古緣萃録》作「摹勒者」。

〔十四〕「殊」字已微溯矣，《古緣萃録》無。

〔十五〕「者」，《古緣萃録》無。

〔十六〕「手」，《古緣萃録》作「法」。「异」下，《古緣萃録》有「矣」。

潁井本 [十七]

此種墨拓共三開半。首開右側有鈐印「綠雲巢」（朱）、「玉環飛燕誰敢憎」（朱），末半開墨拓上有鈐印「焦氏墨泉」（朱）。案《古緣萃錄》卷一八：「潁井本，紙邊上有『綠雲』『玉環』二印，末有『焦氏墨泉』印。」與邵氏記合。又「焦氏墨泉」與前「墨泉」當為一人。

後有紛金箋一頁，上有題記二段，其二云：「潁井有某武弁翻刻本 [十八]，纖毫畢肖，幾令精鑒者為之目眩。原石碎後，翻本亦復見重於時，此則原刻精拓也。」此段見於《古緣萃錄》，末署「振甫」，知為楊氏手書。

其二云：「潁上蘭亭，姜葦間謂有鎮海本，以此當之。楊大瓢謂曾見葦間慈仁寺所得潁上真本，實未能出此本上。余藏有潁上殘石，與此無少异，則此本實潁上原石，葦間之說誤也。」有鈐印「伯英」（朱）。案《古緣萃錄》卷一八：「按真潁本，『氣』字『米』末一點，與『气』彎處不連；『和暢』之『暢』，『日』外又一小帶筆，却不相連；『遊』字走折處，回一小圈，精拓皆可見，覆本盡失之。以此辨真贋，百不失一。」

〔十七〕 案《古緣萃錄》卷一八：「第三種潁井本，原石舊拓。」
〔十八〕 「井」下，《古緣萃錄》有「本」。

國學本

此種墨拓共三開。首開右側有鈐印「緑雲巢」(朱)、「玉環飛燕誰敢憎」(朱)，三開左側墨拓有鈐印「子載」(朱)、「只恐誤落俗人手」(白)。案《古緣萃録》卷一八：「天師庵本，紙邊上『緑雲』『玉環』二印，末有『子載』印，紙邊『只恐誤落俗人手』一印。」與邵氏記合。

三開右側有題記云：「國學本近多磨滅，所存者形似耳。此舊拓深可寶玩，用筆時露趙意。昔人疑爲趙摸，不爲無見也。」有鈐印「伯英」(朱)。案《古緣萃録》卷一八：「第四種國學本，即退谷侍御未見柯本以前所最服膺者也，又曰天師庵本。此拓極先字多腴潤，近拓字畫磨滅僅存形似耳。以時露趙法頗有疑爲松雪所摹者，余以爲亦宋刻之一種耳。」

三開左側有題記云：「定武真本，目所未睹。若國學本之淵懿蕭穆，其氣息自在諸刻之上，似此舊拓，近亦不易多覯矣。」此段見於《古緣萃録》，末署「振甫」，知爲楊氏手書。

後有紛金箋二頁，上有楊氏題記二段，其一云：「同治壬申十二月初旬，偶游廠肆，購得此册。振甫楊慶麟識。」有鈐印「慶麟」(白)。此段見於《古緣萃録》。又有小字題記云：「册面簽字似郭蘭石先生手迹。」雖種數不多[十九]，而歐褚兩派居然具備。東陽、國學兩種楮墨并舊，可寶也。

箋外右側有鈐印「澄清妙墨之室」(朱)。案《古緣萃録》卷一八：「前後副頁，具有『澄清妙墨之

「室」印。」此即後者也。

其二云:「同治甲戌冬,偶睹開皇蘭亭,留玩多時,摘其異於諸刻數處識之。第一行末『會』字頭作『人』;第四行『崇』字并無三點;第五行『帶』頭四直略平,末一直稍高;第六行『其次』,『其』字上一畫起筆俯下作『其』;第九行『大』字有章草法;第十行『遊』字豎筆作拗左勢;第十三行『形骸之外』,『之外』二字連屬,第十五行『扵己』,『扵』字作『於』;第十四行『趣』字『走』作『夫』;第十七行『感』字『戈』作『戈』,三『感』字皆如此。『因、向、之、痛、文』五,改寫字皆雙鈎。序後另行小楷書『開皇十八年三月廿日』九字。或曰十八年前尚有一刻,開皇原刻有多本,待考。」

關中本

此種墨拓共三開。

三開右側有題記云:「此拓雖校精湛,神韵差遜,盖濡脫已後矣。」有鈐印「伯英」(朱)。於左墨拓處有金色題記云:「此關中本也,楮墨尚精湛。」有鈐印「慶麟」(白)。

上黨本

此種墨拓共五開。

首開兩側有題記云：「退谷翁《銷夏記》謂此本與穎井無异。今觀兩刻，殊不相類。長治之虛和婉妙，大异於穎井之峭逸遒勁也。董跋幾欲目此爲唐刻，而覃溪閣學復以穎井本爲脱胎於神龍，疑出自米老之手。昔人聚訟之誚，豈不信然。」此段見於《古緣萃録》，末署「振甫」，知爲楊氏手書。

三開右側有楊氏題記云：「定武規模而有褚臨風韵，定武派中逸品也。」

三開左側有楊氏題記云：「定派而兼有褚臨風韵，未刻董跋，勒不甚精。又有程一敬隸書題識兩行，董跋後又有『咸陽程一敬杏牧藏石于寶蘭山房』亦隸屬。後附闕中本，拓較精湛，而不及前一種之神韵，盖拓本，亦稱長治本。

峭逸不同，且董跋刻亦不精，識者辨之。」

三開左側有題記云：「長治本仍定武派，与穎井迥不同。何也？且刻法亦乏古氣，并疑非宋人所爲。」有鈐印「伯英」（朱）。案《古緣萃録》卷一八：「第六種上黨本，亦稱長治本。

已在後矣。」

四開右側有楊氏題記云：「此八字想是兒童戲寫董跋語，而誤刻於石者。余爲標出，可發一笑。」「八字」者，「蘭亭真迹諸家辨之」也。下有鈐印，模糊未辨。

五開左墨拓處有金色題記云：「此即退谷《庚子銷夏記》[二十]所載長治本，與穎井本并稱爲宋刻者也。筆意婉妙，如落花依草，翩翩可愛。振甫識。」有鈐印「振甫」（朱）。此段見於《古緣萃録》。

五開左側有題記云：「既收得五種蘭亭，後又獲此兩本，并附於後。關中本，楮墨精湛，較勝前拓。」案《古緣萃錄》卷一八：「蓋後二種續得裝入者，故重一關中本也。」知「關中」「長治」二本，乃楊氏續裱，非原裝也。又「關中本」，楊氏謂後者「較勝前拓」，而邵氏謂「不及前一種之神韵」，余許邵氏之説也。

後有楊氏題記云：「同治甲戌冬，余購得開皇本，可以俯視諸刻矣。定武真本雖未之見識，歐臨妙墨總未若開皇本之尚存繭紙真面目也。」

末有緑花箋一頁，上有題記云：「此帖佳處，雖未易領略，而一種淵懿古茂之趣，自非耳目間近玩也。帖後王銕夫題詩既佳，書法尤神，以石庵相國足爲是帖增重。甲戌十月廿四日，燈下展閲偶識，振甫錄。此識開皇蘭亭本，其帖後爲曹湘溪所得。」

此册背面有墨書「潁上蘭亭揭裱，接此開上」字樣。

余向來對「蘭亭」拓本并不用心，因刻本繁複、源流不清，故難辨優劣。然此《蘭亭集勝》偶現於世，集合諸種名本於一册，經楊氏、邵氏二代遞藏，詳加校識題跋，又爲《古緣萃錄》著錄，實屬難得之物，自當珍視。

同治壬申十二月初旬偶遊廠肆購得

此雖^冊種數不多而歐褚兩派居然具備

東陽國學兩種楮墨並舊可寶也

冊面簽字似郭蘭石先生手蹟

振甫楊萎簨識

酉豈我朋宣德庚戌實三百有二年矣嗟乎此石一物也而已

失有時而以亂季而夭今以盛世而出豈偶然哉因紀其巔末

以告來者正統丙辰季夏望日亞中大夫兩淮運使何士

英識

同治壬申十二月十八日振甫手録何氏蘭亭跋

蘇米齋蘭亭考語跋王明陽祝作點陽

何氏蘭亭石前十行欣倪起猶不止是一石後十行舡不
起隨化止又一石兩石拓出將界線截斷硬接成一紙此段原委
惟山陰楊大瓢先生曾言之講究如翁宮學覃溪先生未之
知也十年前曾收得一本下接十行之首有隨化終字猶
未割去可證大瓢之言非虛

同年呂定子所藏何氏蘭亭後有　先大夫題識手蹟敬錄於此　芝麟

此外舅瓶盦齋藏本也後歸於余搨法皆舊歐褚

俱全蘭亭精品也余於己丑浮水繪庵宬武五字未

損本遂不免俯視一切其實近年以此等搨本未嘗

易浮我

　　辛卯仲秋廿一日松年識於大梁學署

何氏蘭亭余藏有數本搨手當以此為第一

此石現在浙中近年有以拓本見貽者與此迴

不類美古搨頗不重我

拾肆　楊慶麟舊藏《蘭亭集勝》

頴井有某武弁翻刻卒纖毫畢肖幾令精鑒者為
之目眩原石碎後翻卒無復見重校時此刻原刻精拓也
頴上蘭亭姜葦間謂有鎮海本以此當之楊
大瓢謂曾見葦間慈仁寺而浮頴上真本實
未能出此本上余藏有頴上殘石与此無少異則
此本實頴上原石葦間之說悞也

15 ———— *16*

拾伍

—— 15 ——

顧翰舊藏

明小宛堂《玉臺新詠》

此書分二册，上册封面有墨筆題記云：「《玉臺新詠》

共二册十卷，卷一之卷五。光緒九年二月得於郡中。顧翰

藏。」有鈐印「華亭顧翰」（白）。下册封面有墨筆題記

云：「《玉臺新詠》卷六之卷十終。」於內頁《玉臺新詠集

并序》題名下，有鈐印「永寧室藏書」（朱），此爲今人黃

永年自治之印，「永寧室」爲其常州室名。

據《欽命四書題詩》「清光緒壬午科」會試卷前「世

系」載：「顧翰，字子讓，號孟平，又號夢麟，行一。道光

丙申年九月初九日吉時生，江蘇松江府華亭縣監生民籍，五

品銜戶部候補主事雲南司行走。」民國徐世昌《晚晴簃詩

匯》卷一七四：「顧翰，字孟平，江蘇華亭人。光緒壬午舉

人，官戶部主事，有《宜雅堂集》。」徐氏所謂《宜雅堂

集》，即《宜雅堂詩録》，今存「光緒壬寅年鋟，顧氏義莊

藏板」之六卷本。

清童寶善《宜雅堂詩録·序》：「余曩時讀書龍門講院，

同學多雲間舊名士。間與論當代詩人，

咸推華亭顧孟平主政，并述其學問行誼，心儀之。及余宰華邑，孟平已前卒。其子爾梅，年少能文，

舉於鄉矣。余去任時，以長女妻之。越數年，爾梅病歿，我女殉夫死，距爾梅死才四日。褓襁孤兒，

無人撫育，余遂挈以歸。因檢爾梅書簏，得孟平所爲《宜雅堂詩稿》五六册，叢雜重複，尚未編定。

取讀之，凡登臨山水、投贈朋侶，與夫憂時傷亂、寫懷紀事之作，咸具於此。而其選詞琢句，雅雋高遠，翛然出塵埃之外，殆如其爲人，是可傳也。余急思校理付梓，而役於簿書，卒卒未暇。往歲，解組歸田，重至華亭，乃以其詩謀於約齋。沈君約齋與孟平吟社舊交，力任校訂事，爰厘其稿爲六卷，付余鋟板，而孟平之詩傳矣。孟平官農曹時，交游倡和，類多通人。其在里中，則與張嘯山、仇竹屏兩先生，楊古醖、章韻芝、蔣石鶴、耿伯齊及約齋諸君子，晨夕聯吟，詩境日進。故嘯山先生稱其詩：『抒寫性靈，絕無依傍，於《白集》爲近。』所居宜雅堂者，在城之東郊，明詩人袁海叟、管時敏故里也。花木扶疏，藏書數千卷，碑帖、書畫、古硯雜陳其中。春秋佳日，簪裾畢集，游宴歌詠，各極其趣。詎意風流頓歇，亭館凄涼，過其居者，有室邇人，遠之感哉！獨其詩幸未散軼，獲顯於世。斯文光氣，蓋有不可磨滅者，在他日授其孫奎聚誦之，則興起感發，以紹孟平之緒，或即在此歟。光緒壬寅春二月，德清童寶善序。」

清沈祥龍《顧農部小傳》：「余弱冠時，過郡城之東郊，訪袁海叟白燕庵，遇華亭詩人顧孟平，遂與定交。孟平，名翰一，字夢齡，頎身藴立，風度溫雅。嗜吟咏，命雲侶月，騁妍抽祕，情景所觸，悉發爲詩。與余晨夕倡和，出入香山、放翁間，余爲之心折，書學李北海。藏碑帖、古硯盈篋，顧未嘗以書自多也。中歲，援例官户部主事。光緒壬午，舉順天鄉試，年五十餘矣。一試禮部不遇，遂浩然歸。歸後，考金石，訂詩文，輯朋舊詩爲一集。甲申之夏，君築宜雅堂，招余與耿伯齊下榻聯吟，兼課其子爾梅讀書。明秋，余自金陵歸，君數過余齋，屬校訂其詩，笑而未應。乃不半月，而君遽卒矣。卒後，爾梅將謀刻遺集，事未舉而又病亡，其妻童烈婦殉焉。前華邑宰米孫童公，爾梅外舅品題書畫；或棹舟峰泖間，游賞歌嘯，余每與之俱也。

也。爲撫君稚孫奎聚，并取君詩訂定而刊之。余因慨近日風雅道喪，競語姍隅，名人篇什零落誰賞？

而君之詩，乃獲傳於身後。嗚呼！是豈偶然也哉！爰次君崖略爲小傳，弁於詩前。」

「甲申」爲光緒十年，「明秋」即爲光緒十一年，故知顧氏生於清道光十六年丙申，卒於清光緒

十一年乙酉。顧氏除詩詞頗有造詣外，亦醉心收藏，「宜雅堂」即其自建藏書之所。據顧氏題記，知

此書是於光緒九年，即其去世前二年得於華亭。顧氏卒後不久，其子顧爾梅又病亡。顧爾梅死後僅四

日，其妻童氏遂殉夫而死，留下幼子顧奎聚，被童氏之父童寶善收養。此後顧氏「宜雅堂」亦衰，恐

其藏書等也逐漸散出。

余亦藏有民國徐乃昌覆刻本二册，相較之下，差異明顯。然因明本稀見，無有比對，再加書賈撤

去民國牌記以充明版，故致混淆難以分別。今略舉一二，以供辨識之用。

《後叙》」頁末行，多鐫「太歲在元默閹茂南陵徐乃昌影明崇禎吳郡寒山趙均小宛堂覆宋本重雕」。

民國覆刻本比明小宛堂本，書後多附「趙均《玉臺新詠集跋》」及《玉札》一卷。於「陳玉父

於「趙均《玉臺新詠集跋》」頁末行，有「黃岡陶子

麟刻」。二本字詞差異處，前人校正頗多，今不贅

述。然僅憑「字詞」之異，尚不能作爲鑒別早晚之標

準。依余之見，民國覆刻本，字體多露刀鋒，筆畫開

張，轉折剛勁；而明小宛堂本，字體多顯筆鋒，筆畫

內斂，轉折圓潤。此差異以「斗」部最爲明顯，末筆

「丿」畫，民國覆刻本均撇出橫外，而明小宛堂本則

明小宛堂本

民國覆刻本

收於橫內。

此顧氏藏本，於卷一首頁中部有斷板裂紋一道。從二行「陳尚書左僕射太子少傅東海徐陵字孝穆撰」之「陳」字下部，向左穿三行「古樂府詩六首」之「樂」字上部，及「蘇武詩一首」之「蘇」字下部。余所見明小宛堂本不下五種，大多有此斷板裂紋，僅傅增湘舊藏本無。又趙氏《跋》於原刊時存，然今明小宛堂本大多無見。傅氏云：「趙氏此書鐫工精善，印行時多用佳墨舊楮，遂爾古雅絕倫，於是肆估多撤去寒山跋語，用充宋刊，嗜古者多爲所欺。上自內府，下至公卿家，凡號爲宋本者，審之皆趙刻也。」「蓋書肆射利，去跋誑人，藏家轉以存跋爲貴也。」今見存跋者，僅文學古籍刊行社及中華書局二家影印本，二本亦斷板也。

此書經多次補板印行，藏人當先看書末是否存趙氏《跋》，有者爲貴；於無《跋》者，看卷一首頁是否有斷板裂紋，無者爲早，有者爲晚；於有斷板裂紋者，看補板處是否有誤描之字，無者爲早，有者爲晚。然無論有跋無跋，有斷無斷，有誤無誤，凡爲明小宛堂刻印之本，已屬珍罕之物。

自宋至清，《玉臺新詠》一書刊刻源流，徐氏於《玉札》前言所述甚明，其云：「明吳郡趙氏小宛堂覆宋刻本《玉臺新詠》十卷，半葉、十五行、行三十字，後有嘉定乙亥永嘉陳玉父序。趙氏宋本後歸錢遵王，今不可見。明以來傳刻者有五：雲溪館活字本、正德甲戌華氏蘭雪堂活字本、萬曆中華亭楊元鏞本、康熙丁亥孟璟本，皆遜於此本。又有二馮評點本、紀氏考异本、吳氏箋注本，則各以己意校改。敦煌唐寫本，頗足以訂宋本之訛，惜僅存四葉耳。他若《漢書》《東觀餘論》《西溪叢語》《坦齋通編》《藝文類聚》《初學記》《太平御覽》《文選》《文苑英華》《樂府詩集》《古樂府詩紀》《古詩類苑》《滄浪詩話》，諸書所引，各有异同，合而校之，成札記如左。壬戌春三月南陵徐

乃昌撰。」

而對於宋刻本形成之大概，陳玉父於《後叙》中云：「右《玉臺新詠集》十卷，幼時至外家李氏，於廢書中得之，舊京本也。宋失一葉，間復多錯謬，版亦時有刓者。欲求他本是正，多不獲。嘉定乙亥在會稽，始從人借得豫章刻本，財五卷。蓋至刻者中徙，故弗畢也。又聞有得石氏所藏錄本者，復求觀之，以補亡校脱。於是其書復全，可繕寫。夫詩者，情之發也。征戍之勞苦，室家之怨思，動於中而形於言，先王不能禁也。豈惟不能禁，且逆探其情而著之，《東山》《杕杜》之詩是矣。若其他變風化雅，謂『豈無膏沐，誰適爲容』『終朝采綠，不盈一掬』之類，以此集揆之，語意未大異也。顧其發乎情則同，而止乎禮義者蓋鮮矣，然其間僅合者亦一二焉。其措詞托興高古，要非後世樂府所能及。自唐《花間集》已不足道，而况近代挾邪之説，號爲以筆墨動淫者乎？又自漢魏以來，作者皆在焉，多蕭統《文選》所不載，覽者可以睹歷世文章盛衰之變云。是歲十月旦日書其後，永嘉陳玉父。」

徐氏覆刻時，於後增附趙均《玉臺新詠集跋》，有裨於瞭解明小宛堂刻本之形成，其云：「昭明之撰《文選》，其所具錄采文而間一緣情。孝穆之撰《玉臺》，其所應令詠新而專精取麗，舍此而求先乎此者，惟尼父之删述耳，將安取宗焉？今案劉肅《大唐新語》云：『梁簡文爲太子時，好作艷詩，境内化之，浸以成俗，晚欲改作，追之不及，乃令徐陵撰《玉臺新詠》以大其體。』凡爲十卷，得詩七百六十九篇，世所通行，妄增又幾二百。惟庚子山《七夕》一詩，本集俱闕，獨存此宋刻耳。虞山馮己蒼未見舊本時，常病此書原始梁朝，何緣子山厠入北之詩，孝穆濫擘箋之詠？此本則簡文尚稱皇太子，元帝亦稱湘東王，可以明證。惟武帝之署梁朝，孝穆之列陳銜，并獨不稱名，此一經其子

姓，書一爲後人更定，無疑也。得此，始盡釋群疑耳。至若徐幹《室思》一首，分六章，今誤作《雜

詩》五首，以末章爲《室思》一首之類。顏延之《秋胡詩》一首作九首，亦沿其誤。魏文帝甄皇后樂

府《塘上行》，今作武帝已誤，直作甄后，大謬。傅玄《和班氏詩》誤《秋胡詩》。沈約《八詠》，

舊本二首在八卷中，其六首附於卷末。自是孝穆收錄，其合作者止此。故《望秋月》《臨春風》刪去

『登臺』『會圃』四字，昔之分刻尚存史闕文遺意，今合刻遂全失撰者初心。此皆顯失，敢不詳言。

至於字句小異，茲固未可悉呈矣。苟不精考，雷同相從，轉展傅會，與昔人本旨何與？故今又合同志

中詳加對證，雖隨珠多類，虹玉仍瑕，然東宮之令旨還傳，學士之崇尊斯在。竊恐宋人好僞，葉公懼

真，敢協同人，傳諸解士，矯釋莫資，逸駕終馳焉耳。崇禎六年歲次癸酉四月既望吳郡寒山趙均書于

小宛堂。」

從趙氏《跋》中可知，所謂「覆宋刻本」并非如民國覆刻明本，幾乎毫厘不差，而是趙氏對宋本

進行「詳加對證」後，重新刻板印行的。「虞山馮己蒼」者，謂馮舒；「未見舊本時」者，謂馮氏還

未得見趙氏所藏宋本。

明馮舒《重校玉臺新詠序》：「己巳早春，聞有宋刻在寒山趙靈均所，乃於是冬摯我執友，偕我

令弟，造於其廬。既得奉觀，欣同傳璧。於時也，素雪覆階，寒淩觸研，合六人之功，鈔之四日夜而

畢。饑無暇咽，或資酒暖，寒忘墮指，唯憂燭滅。不知者以爲狂人，知音亦詫爲好事矣。所憾者，尋

較不精，時起同异，誤自適於通人，疑未絕於愚口。敬遵先志，參其得失。見聞不廣，敢矜三豕之

奇；心目略窮，自盈偃鼠之腹。」知馮氏當年「合六人之功」，窮四晝夜之力，方才抄就副本以歸。

此「六人」者，當爲馮氏兄弟及其摯友。

清黃廷鑑《讀知不足齋賜書圖記》：「余念吾鄉馮己蒼昆仲，聞寒山趙氏藏有宋槧本《玉臺新詠》，未肯假人。嘗於冬月挈其友艤舟支硎山下，於朔風飛雪中，挾紙筆，入山逕造其廬。乃許出書傳録，墮指呵凍，窮四晝夕之力，抄副本以歸。旁人笑爲癡絶，不顧也，時傳爲佳話。」依黃氏所謂，抄書時僅馮舒、馮班二人而已。據中國國家圖書館藏清翁心存抄本，前翁氏題記云：「余年弱冠，曾手撫馮知十影鈔宋本，自謂不爽豪髮。」馮知十，字彥淵，亦爲馮舒之弟。故知「偕我令弟」，乃馮舒與其弟馮班、馮知十三人也。

又三友人者，其一當爲何大成，字君立，晚自稱慈公。何氏有《同馮己蒼昆季入寒山，抄〈玉臺新詠〉畢，遂游天平》，以記抄書之事，詩曰：

吾儕真書淫，餘事了游癖。
既理支硎椑，旋放天平屐。
自惟老脚硬，尚堪年少敵。
登登及山椒，千步始一息。
憑高一以眺，萬木静如拭。
湖光浩渺平，山容遼迤出。
憶昨小宛堂，抄書忘日昃。
手如蠶食桑，心似蜂營蜜。
今朝始畢功，探奇何孔棘。
蠅營滿天地，此樂無人得。
游山擬爲樵，搜書甘作賊。
幸兹江南安，二事乃吾職。

據中國國家圖書館藏明馮班抄本，後馮氏墨筆《跋》云：「己巳冬，方甚寒，燃燭録此，不能無亥豕。壬申春，重假原本，士龍與余共勘二日而畢，凡正定若干字，其宋板有誤則仍之云。」且馮氏

抄本卷一末，有何氏朱筆題記云：「壬申仲春，何士龍勘於胥門客舍，一卷畢。」何云：

於馮氏《跋》後，又有末署「崇禎十七年七月晦篯後人客庵識」之墨筆《跋》一段，有鈐印「錢孫艾

因」（白）。明馮舒《懷舊集》卷下「錢謙貞」條：「君字履之，次子孫艾，字頤仲。頤仲亦喜誦

讀，每與人通假，鈔錄朱黃兩豪，不省去手。書疑顏魯公，篆刻圖書印似文彭。享年不永，秀而不

實，先其父亡。」知「錢孫艾」為「錢謙貞」之子，錢氏一門亦藏書抄書。餘二友人，或爲何氏及錢

氏乎。

馮舒在抄得宋本《玉臺新詠》後，對《玉臺新詠》詳加校訂，并據之寫成《詩紀匡謬》一書。

《四庫全書總目》卷一九一：「馮氏校定《玉臺新詠》十卷，兵部侍郎紀昀之家藏本。國朝馮舒所校，

其猶子武所刊也。舒有《詩紀匡謬》，已著錄。徐陵《玉臺新詠》久無善本，明人所刻，多以意增

竄，全失其真。後趙宧光得宋嘉定乙亥永嘉陳玉父刊本，翻雕，世乃復見原書。舒此本，即據嘉定本

爲主，而以諸本參核之，較諸本爲善。」「今趙氏翻雕宋本流傳尚廣，此刻雖勝俗刻，終不能及原

本，故僅附存其目焉。」

此「陳玉父刊本」乃爲趙宧光所得，非趙均也。傅氏《趙氏刻玉臺新詠跋》所謂「崇禎癸酉，吳

郡趙均得宋嘉定時陳玉父本」，乃從趙氏《跋》末署題名臆斷，誤也。《總目》謂「今趙氏翻雕宋本

流傳尚廣」，知明趙氏小宛堂本於清初尚還多見，至清末則罕矣。又依陳氏《後叙》和趙氏《跋》中

記述，此書應名《玉臺新詠集》。

趙氏《跋》末署「吳郡寒山趙均書于小宛堂」，「吳郡寒山小宛堂」者，乃趙宧光所建藏書之

室。清葉昌熾《藏書紀事詩》卷三引《蘇州府志》：「寒山別業在支硎之南，高士趙宧光葬父於此。

自闢岩壑，如仙源异境，與其妻陸卿子偕隱焉。構小宛室，藏書其中。」趙宧光，字凡夫，爲宋太宗趙炅之子趙元儼後裔。明馮時可《趙凡夫先生傳》：「凡夫姓趙氏，名宧光，故宋王孫神明之胄。父含元子，諱廷梧。配陸碩人，子傳先生諱師道所自出。」

「趙均」者，字靈均，爲趙宧光之子。明錢受之《趙靈均傳》：「君諱均，字靈均，父宧光。靈均娶於文，諱淑，字端容，其高祖父爲衡山公，父爲貢士從簡。端容性明慧，所見幽花異卉，小蟲怪蝶，信筆渲染，皆能摹寫，得千種，名曰《寒山草木昆蟲狀》。靈均玩其妻施丹調粉，日晏忘食，欣欣如也。崇禎甲戌，端容卒，年四十有三。又七年庚辰六月，靈均亦卒，年五十。無子，以從弟子之子鋘爲後。一女曰昭，歸平湖馬氏。余讀李易安《金石錄序》，歎其伉儷之賢，才藻之美，而惜其不終。如靈均夫婦，其才可以耦，而天不與之壽，且斬其後，何邪？先趙氏之金石，今獨其目在耳。小宛之堂，芸簽縹帶，亦如所謂『連艫累舳，散爲雲煙』者。有無聚散，不可重爲歎邪？」

又陳氏《後叙》末署「嘉定乙亥永嘉陳玉父序」。據叙中所述，趙氏小宛堂所藏宋本《玉臺新詠》，或是說趙氏覆刻所依之宋本，當爲「陳玉父」搜集厘定，然其生平諸書無考。

清丁丙《善本書室藏書志》卷三八：「《玉臺新詠》十卷，明正德仿宋刊本。末有永嘉陳玉父《後序》，稱『幼時至外家李氏，於廢書中得舊京本，版有刓者，欲求他本是正，多不獲。嘉定乙亥，始從人借得豫章刻本，纔五卷。又聞石氏所藏錄本，復求觀之，以補亡脫。於是其書復全』云云。每葉三十行，行三十字，每卷有篇目連屬詩詠，小楷精湛，明正德翻刊也。永嘉陳墳、陳宜中多著聲聞，玉父殆其族屬遺，玉父《叙》稱『乙亥』，乃宋寧宗嘉定八年後雕行。案舊京本當是北宋所歟？」丁氏推測陳玉父爲「永嘉陳墳、陳宜中」族人。

又陳樂素《直齋書録解題作者陳振孫》：「然則直齋本名瑗，字伯玉，仿春秋遽大夫。《宋

史·寧宗紀》：『嘉定十七年閏八月，帝崩，史彌遠傳遺詔立㑪貴誠爲皇子，更名昀，即皇帝位。』

是爲理宗。直齋之更名振孫，蓋緣於此，避嫌名也。」「又今本《玉臺新詠》有跋云：『幼時至外家

李氏，於廢書中得舊京本，多錯謬，欲求他本是正，不獲。嘉定乙亥在會稽，始從人借得豫章刻本，

財五卷。又聞石氏所藏録本者，復求觀之，以補亡校脱，於是書復全。是歲十月永嘉陳玉父。」丁氏

《善本書室藏書志》卷三八謂：『永嘉陳垍、陳宜中多著聲聞，玉父殆其族屬歟？』然細味之，是亦

直齋耳。疑是書初刻於寧宗嘉定，尚未更名，原題『永嘉陳瑗伯玉父』，理宗以後重刊，因避諱，去

『瑗』字，空一格，比及三刻，不知所空何字，而誤以爲其名『某伯』，字『玉父』，因并删『伯』

字，唯存『玉父』也。若跋題於既已更名之理宗朝，當不致生此誤矣。」

陳氏乃謂「陳玉父」即「陳振孫」。陳振孫，原名瑗，字伯玉，號直齋，於宋理宗時因避諱改

名。「嘉定」爲宋寧宗年號，其書刻時尚未改名，應署「永嘉陳瑗伯玉父」。「父」通「甫」，乃對

男子之美稱。至宋理宗以後，此書重刊，爲避諱，故剩「永嘉陳口伯玉父」。再

後重刊，連空格「口」亦删，以爲「陳」名伯字玉父，繼而僅存其字「玉父」，故成「永嘉陳玉父」

也。此説雖亦爲推論，然似乎已被采信，姑且略備一説。

又傅氏《趙氏刻玉臺新詠跋》：「至近歲壬戌，南陵徐氏以宗賢之故，始影寫小宛堂本，付黄岡

陶子麟精雕傳世，并參考各本撰爲校記。此本既出，風行一時。」此「壬戌」之時，從徐氏《玉札》

前言末署「壬戌春三月」。然依徐氏《日記》所載，辛酉年決定覆刻，壬戌年底《玉札》尚未寫樣，

直至癸亥年中全書才完成刻板。又徐氏覆刻本尚有藍印本行世，期日後有緣再得之。

玉臺新詠集并序

陳尚書左僕射太子少傅東海徐陵字孝穆撰

夫凌雲槩日由余之所未窺千門萬戶張衡之所曾賦周王璧臺之上漢帝金

屋之中玉樹以珊瑚作枝珠簾以玳瑁爲押其中有麗人焉其人五陵豪族充

選掖庭四姓良家馳名永巷亦有潁川新市河間觀津本號嬌娥曾名巧笑楚

王宮裏無不推其細腰衛國佳人俱言訝其纖手閱詩敦禮豈東鄰之自媒婉

約風流異西施之被教弟兄協律生小學歌少長河陽由來能舞琵琶新曲無

待石崇箜篌雜引非關曹植傳鼓瑟於楊家得吹簫於秦女至若寵聞長樂陳

后知而不平畫出天仙閼氏覽而遙妒至如東鄰巧笑來侍寢於更衣西子微

顰得橫陳於甲帳陪遊馺娑騁纖腰於結風長樂鴛鴦奏新聲於度曲妝鳴蟬

之薄鬢照墮馬之垂鬟反插金鈿橫抽寶樹南都石黛最發雙蛾北地燕脂偏

開兩靨亦有嶺上仙童分丸魏帝腰中寶鳳授曆軒轅金星將婺女爭華麝月

與嫦娥競爽驚鸞冶袖時飄韓掾之香飛燕長裾宜結陳王之珮雖非圖畫入

甘泉而不分言異神仙戲陽臺而無別真可謂傾國傾城無對無雙者也加以

天時開朗逸思雕華妙解文章尤工詩賦琉璃硯匣終日隨身翡翠筆牀無時

玉臺新詠集幷序

陳尙書左僕射太子少傅東海徐陵字孝穆撰

夫凌雲槪日由余之所未窺千門萬戶張衡之所曾賦周王璧臺之上漢帝金屋之中玉樹以珊瑚作枝珠簾以玳瑁為押其中有麗人焉其人五陵豪族充選掖庭四姓良家馳名永巷亦有穎川新市河間觀津本號嬌娥曾名巧笑楚王宮裏無不推其細腰衛國佳人俱言訐其纖手閱詩敦禮豈東鄰之自媒婉約風流異西施之被敎羋兄協律生小學歌長河陽由來能舞琵琶新曲無待石崇箜篌雜引非開曹植傳鼓瑟新聲楊家得吹簫秦女至若寵聞長樂陳后知而不平畫出天僊閨闈覽而遙妬至如東鄰巧笑來待寢於更衣西子微顰得橫陳於甲帳陪遊馺娑駏驂纖穠度曲妝鳴蟬偏之薄鬢照墮馬之垂鬟反插金鈿橫抽寶樹南都石黛最發雙蛾北地燕支偏開兩靨豔亦有嶺上倦童分凡魏帝曹丕寶授曆軒轅金星將娥女爭華麗尉與常娥競爽驚鸞冶袖時飄韓椽之香飛蕶舄長裾宜結陳王之珮雖非圖畫入甘泉而不分言異神僊戲陽臺而無別眞可謂傾國傾城無對無雙者也加以天時開朗逸思雕華妙解文章尤工詩賦璃硯匣終日隨身翡翠筆牀無時

玉臺新詠卷第一

陳尚書左僕射太子少傅東海徐陵字孝穆撰

古詩八首

李延年歌詩一首并序　蘇武詩一首　古樂府詩六首

班婕妤怨詩一首并序　宋子侯董嬌饒詩一首　枚乘雜詩九首

張衡同聲歌一首　秦嘉贈婦詩三首并序秦嘉妻徐淑荅詩一首　平延年羽林郎詩一首　漢時童謠歌一首

蔡邕飲馬長城窟行一首陳琳飲馬長城窟行一首　徐幹詩二首室思一首

情詩一首　繁欽定情詩一首　古詩無人名為焦仲卿妻作并

古詩八首

上山采蘼蕪下山逢故夫長跪問故夫新人復何如新人雖言好未若故人姝

顏色類相似手爪不相如新人從門入故人從閤去新人工織縑故人工織素

織縑日一匹織素五丈餘將縑來比素新人不如故

熒熒歲云暮螻蛄多鳴悲涼風率已厲遊子寒無衣錦衾遺洛浦同袍與我違

獨宿累長夜夢想見容輝良人惟古歡枉駕惠前綏願得常巧笑攜手同車歸

既來不須臾又不處重闈諒無晨風翼焉得凌風飛眄睞以適意引領遙相睎

玉臺新詠卷第一

陳尚書左僕射李少傅東海徐陵字孝穆撰

古詩八首

李延年歌詩一首并序　蘇武詩一首　古樂府詩六首　枚乘雜詩九首

班婕妤怨詩一首并序　宋子侯董嬌饒詩一首　平延年羽林郎詩一首　漢時童謠歌一首

張衡同聲歌一首　秦嘉贈婦詩三首并序　秦嘉妻徐淑答詩一首

蔡邕飲馬長城窟行一首　陳琳飲馬長城窟行一首　徐幹詩二首室思一首

情詩一首　繁欽定情詩一首　古詩無人名為焦仲卿妻作并

古詩八首

上山采蘼蕪下山逢故夫長跪問故夫新人復何如新人雖言好未若故人姝

顏色類相似手爪不相如新人從門入故人從閤去新人工織縑故人工織素

織縑日一匹織素五丈餘將縑來比素新人不如故

悽悽歲暮螻蛄多鳴悲涼風率已厲遊子寒無衣錦衾遺洛浦同袍與我違

獨宿累長夜夢想見容輝良人惟古歡枉駕惠前綏願得常巧笑攜手同車歸

既來不須更又不處重闈諒無鷰鳥翼焉得凌風飛眄睞以適意引領遙相睎

後敍

右玉臺新詠集十卷初時至外家李氏於廢書中得之舊京本也宋失一葉間

復多錯謬版亦時有刊者欲求他本是正多不獲嘉定乙亥在會稽始從人借

得豫章刻本財五卷蓋至刻者中徙故弗畢也又聞有得石氏所藏錄本者復

求觀之以補比校脫於是其書復全可繕寫夫詩者情之發也征戍之勞苦室

家之怨思動於中而形於言先王不能禁也豈惟不能禁且逆揆其情而著一

東山杕杜之詩是矣若其他戀變風化雅謂豈無膏沐誰適爲容終朝采綠不盈

一掬之類以此集揆之語意未大異也顧其發乎情則同而止乎禮義者蓋以

矣然其閒僅合者亦一二焉其措詞與高古要非後世樂府所能及自唐黃

閒集巳不足道而況近代挾邪之說號爲以筆墨動淫者乎又自漢魏以來作

者皆任焉多蕭統文選所不載覽者可以觀歷世文章盛衰之變云昇歲十月

旦曰書其後永嘉陳玉又

明小宛堂本

後敍

右玉臺新詠集十卷初時至外家李氏於廢書中得之舊京本也宋失一葉閒
復多錯謬版亦時有刓者欲求他本是正多不獲嘉定乙亥在會稽始從人借
得豫章刻本財五卷蓋至刻者中徙故弗畢也又聞有得后氏所藏錄本者復
求觀之以補亡校脫於是其書復全可繕寫夫詩者情之發也征戍之勞苦塋
家之怨思動於中而形於言先王不能禁也豈惟不能禁且逆揆其情而著之
東山杜之詩是矣若其他變風化雅謂豈無膏沐誰適爲容終朝采綠不盈
一掬之類以此集揆之語意未大異也顧其發乎情則同而止乎禮義者蓋鮮
矣然其閒僅合者亦一二焉其措詞託興高古要非後世樂府所能及自唐花
閒集巳不足道而況近代挾邪之說號爲以筆墨動淫者乎又自漢魏以來作
者皆任焉多蕭統文選所不載覽者可以觀歷世文章盛衰之變云是歲十月
旦曰書其後永嘉陳玉父

太歲在元黓閹茂南陵徐乃昌影明崇禎吳郡寒山趙均小宛堂覆宋本重雕

拾陸

— 16 —

于蓮客舊藏

《唐詩艷逸品》附《唐詩四種》

閒刻唐詩韞逸品

甲午花朝

蓮盦收記

此書舊裝四冊，爲于蓮客舊藏。函套上有題籤云：「閔刻唐詩艷逸品，甲午花朝，蓮客收記。」

有鈐印「于懷」（白）。「懷」，其名也；「蓮客」，其字也。

於「原序」末，有「題記」云：「《唐詩艷逸品》四卷，爲明代楊肇祉選本，而經吳興閔一栻整比刻印者，所選殊蕪雜，分類亦少意義。其中，且屢以六朝人作品甚多，故無足取。惟此集在閔板諸書中，除《牡丹亭》等傳奇十二種外，頗爲罕覯。《艷異編》亦少見。甲午二月閱廠肆，至書估白家，適自一故家收得舊籍數籠，中有此集。而白估居奇甚，商之數日，始以重值易歸寒齋。閔板書自經陶蘭泉氏提倡以來，聲價驟增，書亦日稀，幾與明代嘉靖以上諸名刻方駕。今日綫裝書日少，明刻價值已與三四十年前宋元板相埒。若此集者，亦珍如善本矣。甲午花朝日，蓮客記於清蔭齋。」有鈐印「于」（朱）。

「屢以六朝人作品甚多」者，于氏於《香奩集》有眉批云：「王訓

劉遵皆六朝人，及後之簡文帝、陳後主詩，均不應入《唐詩艷逸品》。」又「適自一故家收得舊籍

數簏」者，查此書於「原序」下有鈐印「仲公過眼」（朱），又「總凡例」下有鈐印「何氏仲公」

（朱），恐于氏所謂「一故家」當爲「何家」。「陶蘭泉氏」者，即謂陶湘。又「書估白家」者，余

曾聞小殘卷齋主人言，其一中學同窗即爲白家之後。

于氏對此書頗爲珍愛，於各冊之中鈐印頗多，且形制各异。於「總凡例」下有「蓮客」（朱）；

於《名媛集》「目録」下有「于蓮客」（白），卷首下有「蓮客讀本」（朱）；於《香奩集》「凡

例」下有「于蓮客」（白），「目録」下有「于懷」（白），卷首下有「蓮客」（朱）；於《觀妓集》

「凡例」下有「于懷」（朱）、「目録」下有「蓮客」（朱），卷首下有「蓮居士身外物」（朱）；

於《名花集》「凡例」下有「蓮客」（朱），目録下有「蓮客」（朱），卷首有「蓮居士」（朱）。

於《名花集》末，有「題記」云：「丙午二月廿八日，取閱一遍，并信筆改正其中錯落之字多

處。距在廠肆買此集時，正十二年。」有鈐印「蓮客」（朱）。查全書于氏墨筆批校，不下幾十處，

多爲校刻不精之誤。

《唐詩艷逸品》「總凡例」云：

「一，是集也，出自君錫選定，極其精矣。不佞實深愛之，可謂千里同心。故略爲次先後，加批評，而無棄取。

「一，原刻詩次雜亂，今特以『五言絕、七言絕、五言律、七言律、排律、古風、雜體』諸項分編。而各項之中，或以朝代之先後序，或以四時之早晚序，庶覺類聚群分。若謂如此，恐觀者反厭，則非所以論唐詩之妙矣。

「一，原本衹有圈點，而無評語。今特廣搜名家，如釋無可、周伯弼、釋天隱、國成德、劉會孟、秦少游、王介甫、梅聖俞、蘇東坡、黃山谷、米元章、朱晦庵、謝疊山、虞伯生、薩天錫、趙子常、楊用修、唐六如、焦弱侯、李崆峒、敖清江、李于鱗、王元美、宗方城、徐子與、胡元瑞、李本寧、蔣仲舒、顧華玉、李卓吾、湯若士、袁中郎、王百穀、鍾伯敬、譚友夏等，表表在人耳目，無論已。又如我先『莊懿』暨宗伯『午塘公』有『二尚書詩集』行於世，又如故兄景倩、侄以平、故友莊若谷等，皆以詩名于三吳者，其評語大都悉當博采擇焉。雖有一二與君錫圈點相矛盾，而議論可采者亦錄，唯浮泛不切者不錄。

「一，集中所載梁簡文帝、陳後主諸歌，本非唐詩，似宜刪去，然亦近唐詩。今姑仍原本，讀者幸無以涴入罪我也。

原本訛謬，其的差者，悉已改正；其兩可者，悉已注明。他如同一詩也，而前後兩載；同一人也，而名字迭書；同一人之詩也，而句字略异。此其關係猶小，故不復改。若夫《名媛集》王昌齡

《阿嬌怨》第一絶，復於《香奩集》刻李白《美人怨》。《香奩集》薛維翰《春女怨》，復於《名花集》刻薛濤《梅詩》。又《名媛集》《長信秋詞》二絶的係王昌齡，而誤刻崔國輔。《觀妓集》《燕子樓詩》第七絶，已於《名媛集》刻；樂天咏盼盼者矣，乃其後又總係之關盼盼。《香奩集》，劉商《怨婦》第二絶，有刻崔國輔《古意》者。《名花集》，盧綸《白牡丹》絶，《萬首詩》中原作『開元名公』，不著姓氏，而他本有刻裴鄰者；楊渾《海棠》律，有刻鄭谷者。諸如此項，姑仍原本，各注明。而觀者玩其詩，不必辨其人矣。

一，各集『凡例』係君錫所著，今仍分刻於前，使君錫選輯之意，不至埋没云。

依『總凡例』可知，此書四集内容乃由「楊氏」選定，而「閔刻」祇是在「楊刻本」之基礎上，修訂訛謬，編類排序，添加評語，故「楊刻本」可謂「閔刻本」之「祖本」。又「莊懿」爲「閔珪」之謚號，「午塘」爲「閔如霖」之號。

《名媛集》凡例：

一，所記名妃、淑姬、聲妓、孽妾，凡寫其志凜秋霜，心盟匪石，遞密傳悰者[一]，咸載焉。

一，宮怨閨情多有以傳寂寞之情，寫現在之景[二]，令讀之者不能起艷逸之思[三]，適增離索之悲者，不載。

[一]「悰」，閔刻本誤作「蹤」。

[二]「現」，楊刻本作「見」。

[三]「者」，閔刻本無。

一，幽禁中自有一種丰姿，落寞中另有一種妖冶，此所謂益悲憤而益堪憐者[四]，斯載。

一，有泛詠美人[五]，不紀其生平之蹤迹[六]，但寫一身之丰韻者，自有《香奩集》可載，不入於此。

一，名妓列具行藏者，載；傳青樓煙館之迹者，不載。

《香奩集》凡例：

一，《香奩》以紀閨閣中事，有事迹不傳，而但咏其窈窕之姿，以兼閨閣之用者，載焉。非不入

《名媛》之訛。

一，閨詩甚夥，多以摹寫時景，傳紀幽思。不悉閨婦之體態者，不入。

一，「采蓮」等詩，以蓮上起興者，不載。若太白「若邪溪畔」等詞，蓋傳女郎之態度者，咸載

焉。

《觀妓集》凡例[七]：

一，觀者，以我觀之也。若徒列妓之品題，則于觀者何裨也。故必嬌歌艷舞，足以起人之幽懷，

［四］「此」，楊刻本無。

［五］「泛詠」，閔刻本誤作「從味」。

［六］「蹤」，楊刻本作「踪」。

［七］「集」，楊刻本無。

唐詩四種序

品唐詩者類以初盛
晚三變爲定品三變
之品時也非品也作

唐詩豔逸品敍

原序

品唐詩者類以初盛晚

三變為定品三變之品

時也非品也作詩者不

發人之贊賞者[八]，斯載。

一，古宦宅妓，非青樓比也。故贊美者，則載；談情者[九]，不入。

一，高朋滿座，群妓笙簧，亦足以暢其胸次者載。

一，不必評妓之臧否[十]，而觀之者，有艷逸之思者，亦載。

《名花集》凡例：

一，咏花者，多以花之代謝，寓意於人事之浮沉，則於花無當也，不入。

一，花有以艷名者，有以逸名者，有以香與色名者[十一]，則載。無一於此，不入。

一，觀花有感與携觴共賞者，皆具一時之樂事，非以言花之精神也，不入。

依「楊氏」所撰「凡例」，可知各集內容之選定標準。又「閔氏」於「總凡例」中謂「改正原本訛謬」，然亦有「楊刻本」不誤，而「閔刻本」傳寫誤者。如《名媛集》「凡例」第一條「遞密傳悰」之「悰」，「閔刻本」作「蹤」；第四條「泛咏」二字，「閔刻本」作「從味」，此皆刻工無知

[八]　「贊」，楊刻本作「玄」。

[九]　「談」，楊刻本作「傳」。

[十]　「評」，楊刻本作「例」。

[十一]　「以」，楊刻本无。

而傳寫形誤也。

　余得「閔刻本」之次日，便於他處得「楊刻本」，二本合璧而勘，真乃書緣美事。此後數年，遂

著力收集「閔凌」二家之刻，達幾十種之多。然余極重書品，凡紙染不白、墨色不濃、字口不清者，

寧缺不取。

　夫「唐詩艷逸品」者，乃謂以「艷、逸」二端而「品唐詩」也。楊氏「序」曰：「「品唐詩」

者，類以「初、盛、晚」三變爲定品；三變之品，時也，非品也。作詩者不一人，諸品具標；品詩者

不一人，隻眼各別。有如俎豆一陳，水陸畢備，滿前珍錯，下箸爲難。余椎魯無能，不解風人之旨，

而晴窗靜幾，諷咏唐詩，于《名媛》《香奩》《觀妓》《名花》諸篇，偶有所得，非獨鍾情於佳人、

佚女、麗草、疏花也。以唐詩之「艷、逸」者，首此四種。「艷」，如千芳絢綵，萬卉爭妍，明滅雲

華，飄搖枝露，青林鬱楚，丹巘葱蒨，而一段巧綴英蕤，姿態醒目。「逸」，如湖頭孤嶼，山上清

泓，鶴立松陰，蟬翳蘿幌，碧柯翹秀，翠篠修纖，而一種天然意致，機趣動人。此余《艷逸品》所由

刻也。若謂「艷、逸」非所以「品唐詩」，余甘之矣[十二]。楊肇祉君錫甫題。」末有鈐印「楊肇祉

印」（陽）、「君錫」（陰）[十三]。

　「楊刻本」每集卷首均署「武林楊肇祉君錫甫集選，友人李宇參中三甫校閱」，故知楊肇祉，字

〔十二〕「余」下，閔刻本有「亦」。

〔十三〕案此鈐印爲刻板墨刷，故以「陰、陽」別之。

拾陸　于蓮客舊藏《唐詩艷逸品》附《唐詩四種》

二二五

君錫，浙江杭州人。又於《名花集》「凡例」後，有「萬曆戊午年仲夏發刊」，知此書「楊氏」編成後，於明萬曆四十六年初版印行。有說此本爲「李乾宇盛芸閣刊刻」，不知何據。「閔刻本」於「總凡例」後，有「天啓元年巧日烏程後學閔一栻謹識」，知此書「閔氏」於明天啓元年重刊印行。

關於此書之名，「楊氏」之「序」，「楊刻本」題爲「唐詩四種序」，「閔刻本」題爲「唐詩艷逸品叙」。故知「楊氏」最初編定衹有四集之名，而無總名。「閔氏」依「楊氏」序義，方取四集總名爲「唐詩艷逸品」。「楊刻本」於「序」後，有「美人畫像」四幅，分別爲「撫琴、觀鏡、拂塵、沐手」，而「閔刻本」無之。又於每集卷首，「閔氏」衹署「楊肇祉君錫甫輯」，而刪「李氏校閱」。

「楊、閔」二刻於清代均有依舊板重印之本。「楊刻」重印本，前有扉頁題名「美人書」，右

署「太史楊君錫選輯」，左列「一種《名媛集》，一種《香奩集》，一種《名花集》，本衙藏板」，上謂「唐才子咏」；《名花集》「凡例」後，無發刊紀年。孫殿起《販書偶記續編》卷一九：「《唐詩四種》四卷，明錢塘楊肇祉集選，無刻書年月，約天啟間刊。《名媛集》《香奩集》《觀妓集》《名花集》，附精圖六，凡三頁，又名《美人書》。」此即清代重印本，而孫氏未見原刻，故不能辨。

「閔刻」重印本，前有扉頁題名「閔板唐詩艷逸品」，右署「古吳任卧雲鑒賞」，左列「桂穎堂藏板」。於《名花集》末，有「後跋」一篇，其文云：「閔家鋟見珍於海內久矣。丁卯年秋，余於武源中表家，得其閔刻《文致》并《唐詩艷逸品》書板二架。余為拂拭檢視之，猶喜墨刻俱全，而硃批已缺。急呼剞劂氏遵照原本，補而完之，剔而新之，印而布之。出諸鼠迹蛛絲，而登諸牙籤錦帙，不亦快人心目乎！客誚余曰：『昔斫輪之論，謂書者，古人之糟粕也。子乃求之硃墨剞劂間，抑又矣。』余曰：『不然。讀書者，不期古人之復生，而期吾心之不死。今夫殘編斷幅，讀者不能終篇。書非加劣也，其神沮也。赤文綠字，觀者莫不慾恩。書非加優也，其神興也。神興則吾心不死，我心不死而古人遂可以復生。則謂鏤刻之工，校讎之善，無補于讀書者，豈其然乎？』」時康熙丁卯嘉平月朔日，古吳任祖天卧雲甫跋。」有鈐印「任祖天印」（朱）、「卧雲」（白）。

明刊明印本

補板清印本

依「後跋」可知，任氏得「閔刻」原板時，朱色批評之板大多殘損，故請字工依原書補刻，并於清康熙二十六年再版印行。而此「後跋」之記述，亦成爲鑒別「閔刻本」明刊明印與補板清印之重要依據。因任氏補板再印之書與明板無異，故多有將「後跋」撤去，以充明代原刊本。若以明代印本相較，則差异頓顯。明印本朱批，欄上與欄內筆畫纖細一致；而清印本朱批，凡補刻者筆畫較粗，朱色深重。補刻之字雖照原刊影摹，然體態略顯拘謹，不如原刻自然。又補刻多爲朱批之板，在與墨板套印時，眉批至上欄間距與原刊有差。

此「楊、閔」二刻明代原刊本，除公藏外，其爲稀見。余得二書後，於今十五年間，僅見「楊刻本」一種，「閔刻本」數種。又「閔刻本」除零散不全者，皆爲清代補板重印，僅見一種留有「後跋」。又日本現存元禄九年刊刻《弄石庵唐詩名花集》四卷，內有楊肇祉及其弟楊肇襫所作序跋，且較《名花集》多收詩二百餘首。

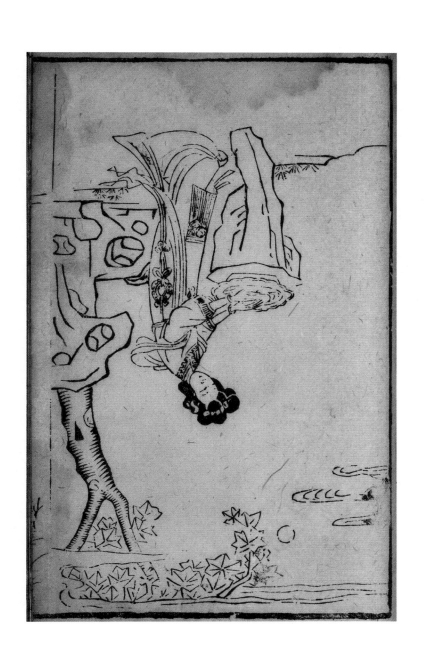

士昏礼图　《仪礼旁通图》附《仪礼集释》　张缙

圖書在版編目（CIP）數據

木樨齋藏碑帖古籍錄／王孺童著 —
上海：中西書局，2022
ISBN 978-7-5475-1905-9

I.①木… II.①王… III.①漢字—
碑帖—中國—古代 IV.①J292.21

中國版本圖書館 CIP 數據核字（2021）第 231922 號

木樨齋藏碑帖古籍錄
MUXIZHAI CANG BEITIEGUJILU
王孺童 著

責任編輯　張　恬
裝幀設計　黃　駿
責任印製　朱人杰
封面題字　謝冰岩
出版發行　中西書局（www.zxpress.com.cn）
　　　　　上海世紀出版集團
地　　址　上海市閔行區號景路一五九弄B座
　　　　　（郵政編碼：二〇一〇一）
印　　刷　當納利（上海）信息技術有限公司
開　　本　七〇〇×九六〇毫米　十六開
印　　張　14.75
版　　次　二〇二二年三月第一版　二〇二二年三月第一次印刷
書　　號　ISBN 978-7-5475-1905-9／J·187
定　　價　一六八元

本書如有質量問題，請與承印廠聯繫。電話：021-31011198